百虎画法解析

张善孖　高剑父　刘奎龄 ／绘

上海人民美术出版社

图书在版编目（CIP）数据

百虎画法解析 / 张善孖,高剑父，刘奎龄绘． —— 上海 : 上海人民美术出版社，2022.4
ISBN 978-7-5586-2312-7

Ⅰ．①百… Ⅱ.①张… ②高… ③刘… Ⅲ．①虎－翎毛走兽画－国画技法 Ⅳ．①J212.28

中国版本图书馆CIP数据核字（2022）第038691号

百虎画法解析

绘　　者：张善孖　高剑父　刘奎龄
编　　者：本　社
策　　划：徐　亭
责任编辑：徐　亭
技术编辑：齐秀宁
技法演示：王重来
调　　图：徐才平
出版发行：**上海人民美术出版社**
　　　　　（上海市闵行区号景路159弄A座7楼）
印　　刷：上海印刷（集团）有限公司
开　　本：889×1194　1/16　6.5印张
版　　次：2022年12月第1版
印　　次：2022年12月第1次
印　　数：0001-2250
书　　号：ISBN 978-7-5586-2312-7
定　　价：69.00元

目 录

一 概述

虎被称为百兽之王，是威武、力量的象征。虎是一种体魄强健、形态优美、目光犀利的大型猫科动物，可以说是威猛、勇敢、危险和争斗的化身。

虎，俗称老虎，分布在亚洲如西伯利亚、中国、苏门答腊、爪哇、马来西亚等地。虎的身型巨大，体毛颜色有浅黄、橘红色不等。

它们巨大的身体上覆盖着黑色或深棕色的横向条纹，条纹一直延伸到胸腹部，那个部位的毛底色很浅，一般为乳白色。虎的头骨滚圆，脸颊四周环绕着一圈较长的颊毛，这使它们看起来威风凛凛，雄性虎的颊毛一般比雌性长。虎的鼻骨比较长，鼻头一般是粉色的，有时还带有黑点。它们的耳朵很短，形状如半圆，耳背是黑色的，中间也有个明显的大白斑。虎的四肢强壮有力，前肢比后肢更为强健。它们的尾巴又粗又长，并有黑色环纹环绕，尾尖通常是黑色的。中国有东北虎、华南虎。东北虎体大，毛色较淡。华南虎体稍小，毛色深浓。

古语云："龙生云，虎生风。"虎为百兽之王，在老百姓眼里是辟邪、避灾、祈福的神灵。人们常以"撼山啸月""雄风虎胆""虎啸龙吟""虎虎生威"形容虎的威严、勇猛、强悍的王者风范。虎自山林而出，为山兽之君，其雄姿英发，无论是静静地站立或蹲卧，都蕴藏着极大的爆发力，显示出威严美；它行如疾风，啸若雷霆，有排山倒海之勇、叱咤风云之势，故有"兽中王"之美誉。它的王者风范，为人们所尊崇，亦为历代画家所青睐。虎是历代画家致力研究、泼墨的艺术课题，以虎为题材的国画千姿百态，受到世世代代人们的热切喜爱。虎画可谓是绘画艺术之林的一朵奇葩，虎画艺术的魅力丰富了中华民族优秀传统文化的宝库。而人们借虎之威，竞相以虎画为驱邪逐魔、守财镇宅的吉祥之物。随着时代的演进，虎情虎态的描写也应人们不同的审美情趣和要求而变得更加多姿多彩。

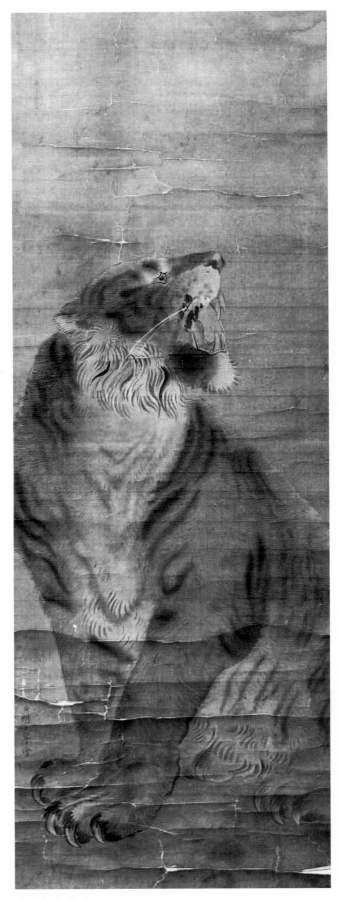

虎 清 郎世宁

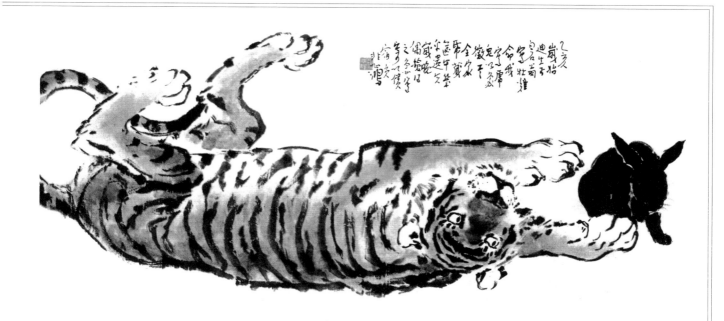

虎 徐悲鸿

中国画绘虎，有悠久的历史，历代都有以善画虎而成名者。晋代有兼善六法的卫协作《卞庄刺虎》图；南北朝的陶景真善画虎豹；唐代绘画艺术繁荣，形成专门画科，李渐的虎画形似神传达到相当水平；元代的周耕云，明代的陈希尹、商喜及其子商祚等人，都是有代表性的虎画家。明朝还有一位画院画工赵廉以画虎成名，至清代，善画虎者亦多，如丘天民、高其佩、常钧、傅元澄、黄玉桩等。后有清代宫廷画家意大利人郎世宁画虎，融中西绘画技法之长，线条细腻、颜色多彩、层次丰富，并运用透视法构图布局。郎世宁的虎画技法给中国画家以启迪。近代以来，张善孖、何香凝、高剑父、刘奎龄、刘继卣、朱文侯等名家画虎，追求用笔设色、形神兼备，造型、色彩和线条运用已超越前人。

中国画一向提倡"形神兼备，以形写神"，画畜兽也不例外，观察入微，掌握神态，才能将其画活。此外，动物也有许多特别的习惯和动态，譬如鹿、虎等耳朵能随意地转向各个方向，如收听器般，能觉察极轻微的声音；猫、虎等眼睛的瞳孔能敏感地随着自然光线的变化而开合，犹如照相机的光圈原理；动物的尾巴具有均衡的作用，可调节各种姿态，这些特点都应注意到。

虎是一种比较难画的动物，常见的虎画，侧脸的像狗，正脸的似猫，照猫画虎也罢，画虎不成反类犬也罢，一言以蔽之，就是画虎不像虎。虎也如人，有它的心态表情，抓住老虎最平和最安详的时刻，将之刻画出来，老虎就被添加了它人性的一面。在虎之形神上，画家要更多地赋予它人的情感，笔下之虎才能成为极通人性、人情之生灵。

二 画虎百态

老虎特征

老虎，属猫科，食肉，体呈淡黄色或褐色，有黑色横纹，尾部有黑色环纹，背部色浓，唇、颌、腹侧和四肢内侧白色，前额有似"王"字形斑纹。虎的身上覆盖着黑色或深棕色的横向条纹，条纹一直延伸到胸腹部，那个部位的毛底色很浅，一般为乳白色。胸部无纹，颈部有黑色条纹项圈，前肢少斑纹。背腹斑纹多，排列上有聚散变化。

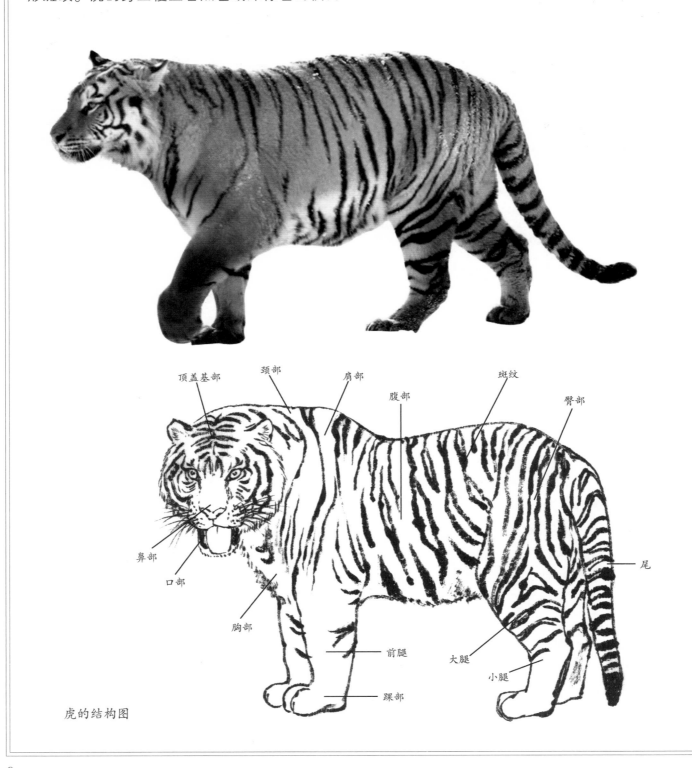

虎的结构图

老虎各个部分的画法

虎头画法

虎头呈圆形，用铅笔确定好五官位置后，用较浓墨勾勒眼、鼻、嘴，再用侧锋画出斑纹。用赭石加朱磦上色，额、鼻处略加淡墨，注意留出虎的眉、嘴、腮等白处。最后用淡墨且枯笔散锋轻点鼻梁、前额等处，以增强虎毛质感。

眼用藤黄色，但要留出高光点，并在上眼眶处略施淡墨，以增强立体感。鼻垫用朱磦色。墨笔添须要有交叉，忌平行。耳背是黑色的，中间有个明显的大白斑。脸颊四周环绕着一圈较长的颊毛，雄性虎的颊毛一般比雌性长。

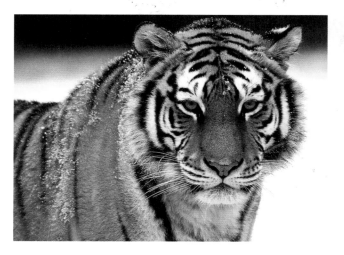
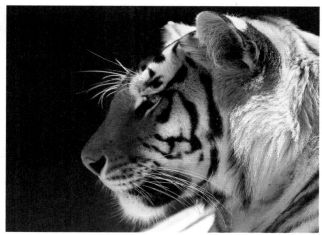

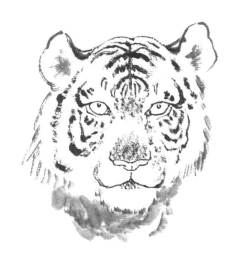
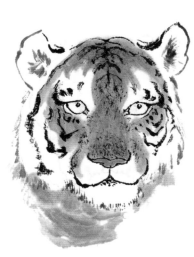
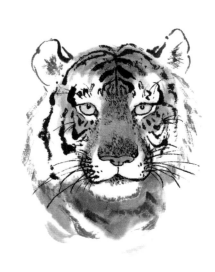

虎耳画法

耳朵可随头部方位而定。虎耳稍带圆形，不宜尖，耳背和耳端可用浓墨。耳内可用淡墨枯笔且侧锋丝毛，未干时再染以更淡的墨，以增加层次。

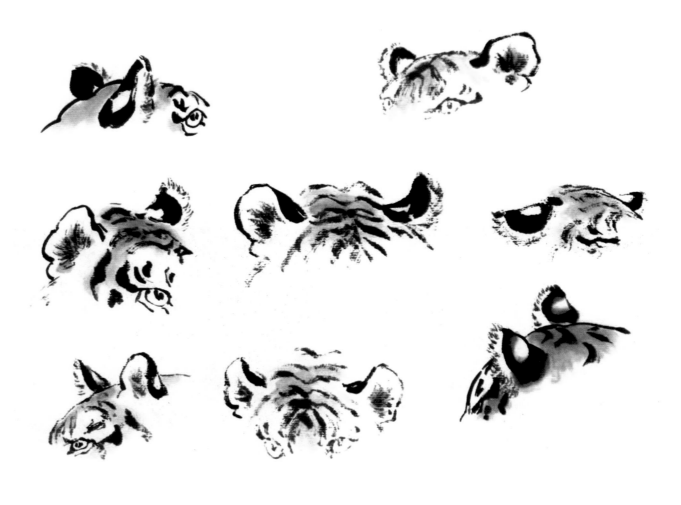

斑纹画法

画斑纹应讲聚散，墨色要分浓淡，用笔要有顿挫。横纹的用笔可用侧锋，须有轻重、疾缓、干湿结合的变化。最后在身上某些部位略用淡墨散锋或丝或点，以增强虎皮质感。

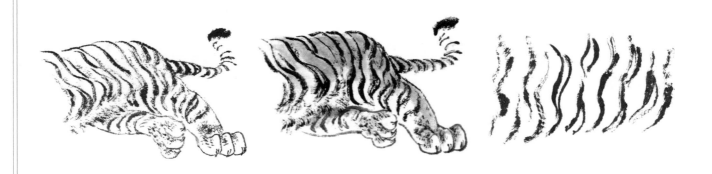

虎足画法

　　先用淡墨勾勒虎足的轮廓、结构，再将笔压干、压枯，散锋点垛脚背等凹处。而脚趾之间相连处，用淡赭墨渲染，以显深凹之感。最后用小笔勾出爪甲。脚垫颜色要深。

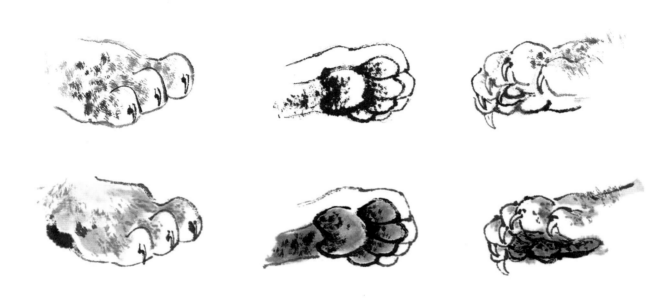

虎尾画法

　　虎尾粗长有力，有重要的平衡作用，抑扬腾挪，弯曲有势。有黑色环纹环绕，末端处为白色，尾尖通常是黑色，颜色与身躯相同。用浓墨侧锋勾环纹，前段稍深，后段稍淡，上色主要是在前半段。

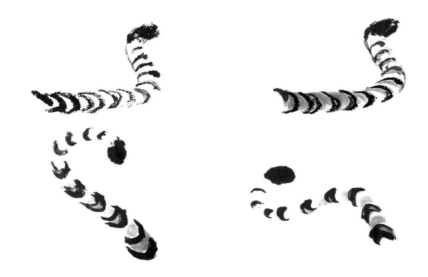

画虎步骤

勾勒法

勾勒法是中国画最普遍、最常用的方法，
即先勾勒后填色、留白，简单易学。

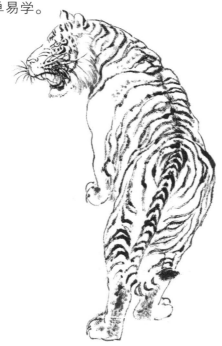

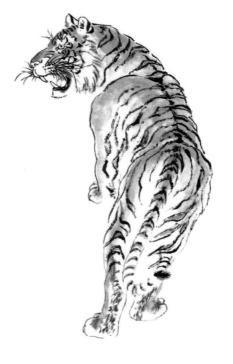

没骨法

没骨法也称点垛法，即以色、墨来表现虎
的轮廓、造型，无须或少有勾勒。可以先画色，
再勾虎纹，也可先画虎纹再上色，后者更易掌握。

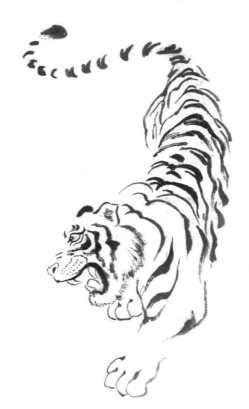

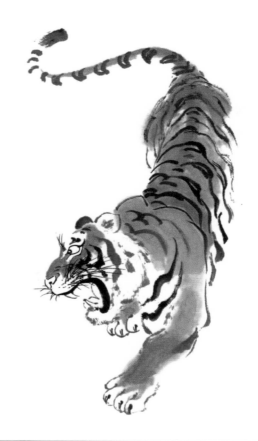

老虎的各种表情

老虎的各种表情包括瞪、眯、凶、怒、伺机、凝视、恬静、观察、注目、稚气等。

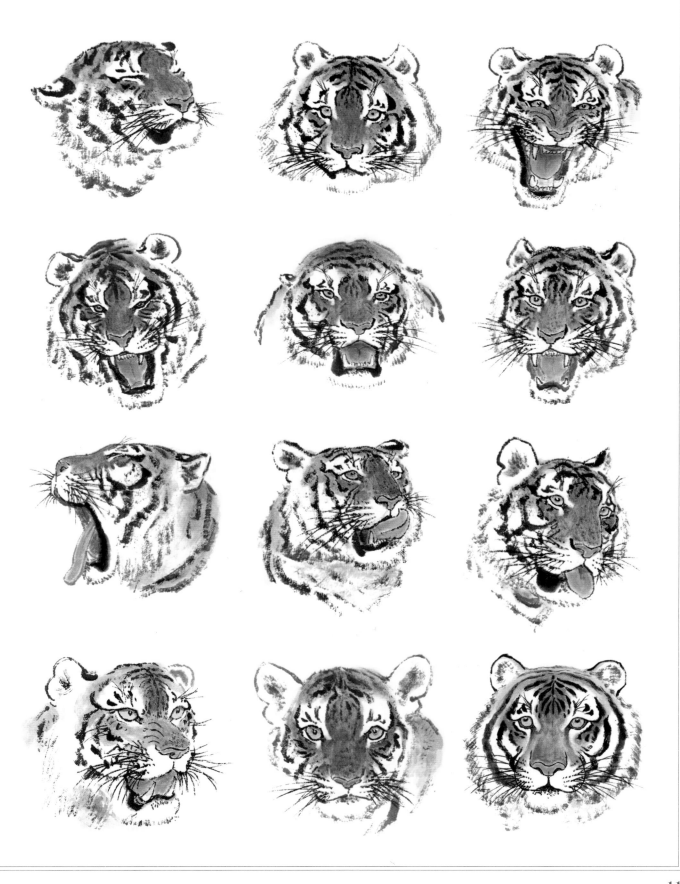

老虎的各种动作

老虎的各种动作包括坐、立、躺、行、奔、跳、扑、爬、翻滚、咆哮、舔、饮、窥、趴、睡、游等等。

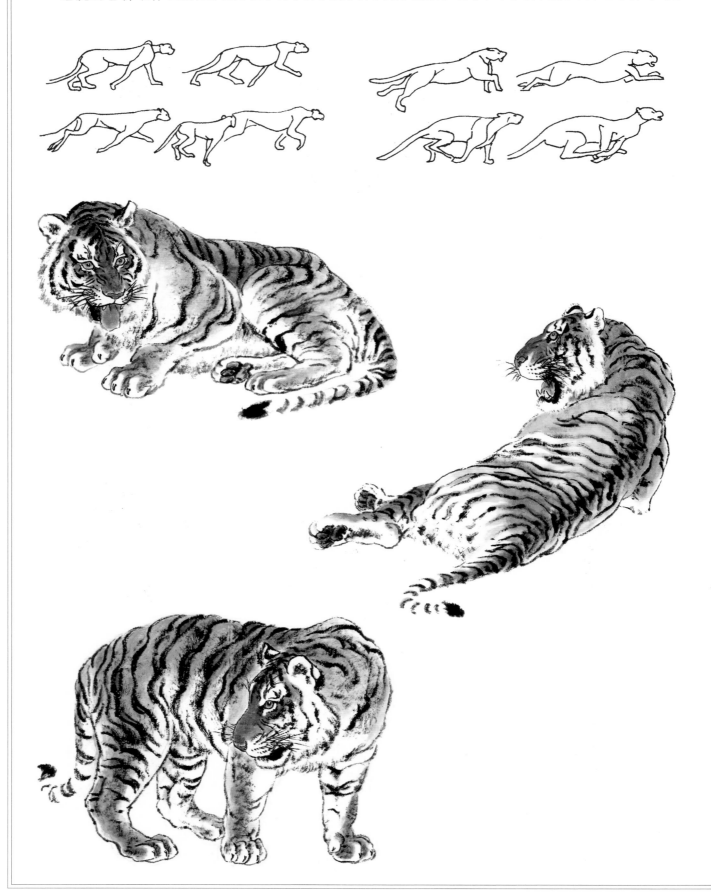

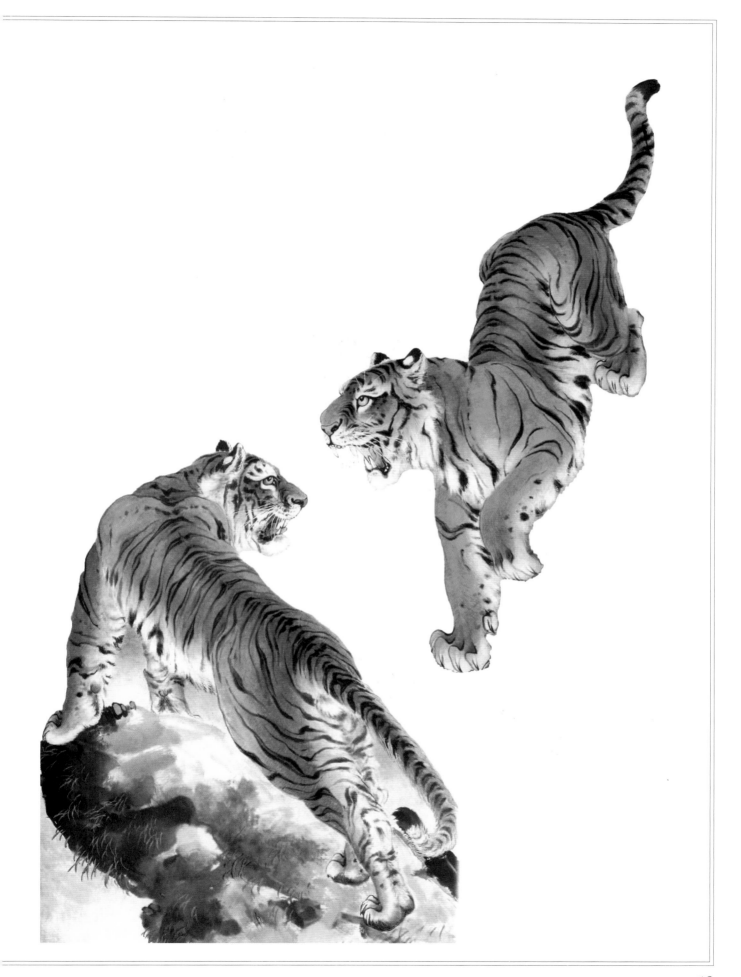

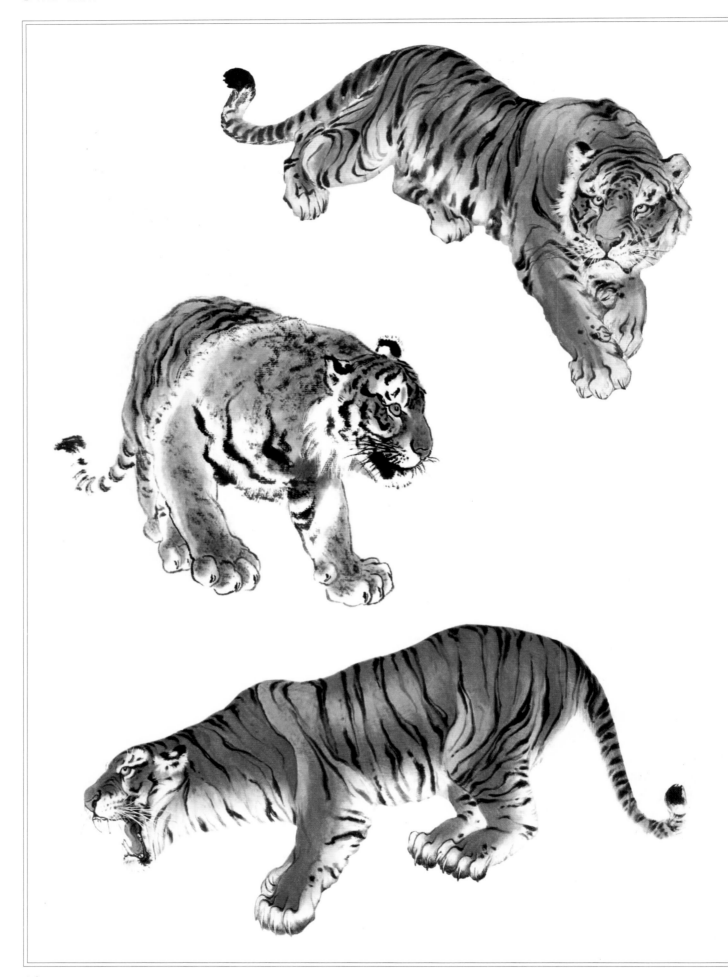

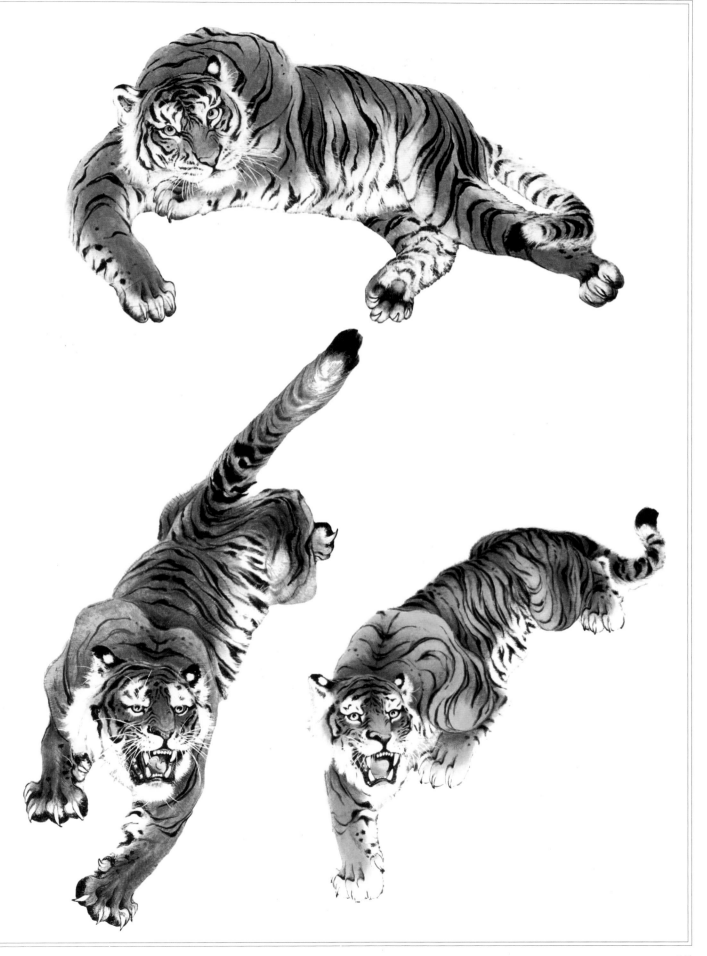

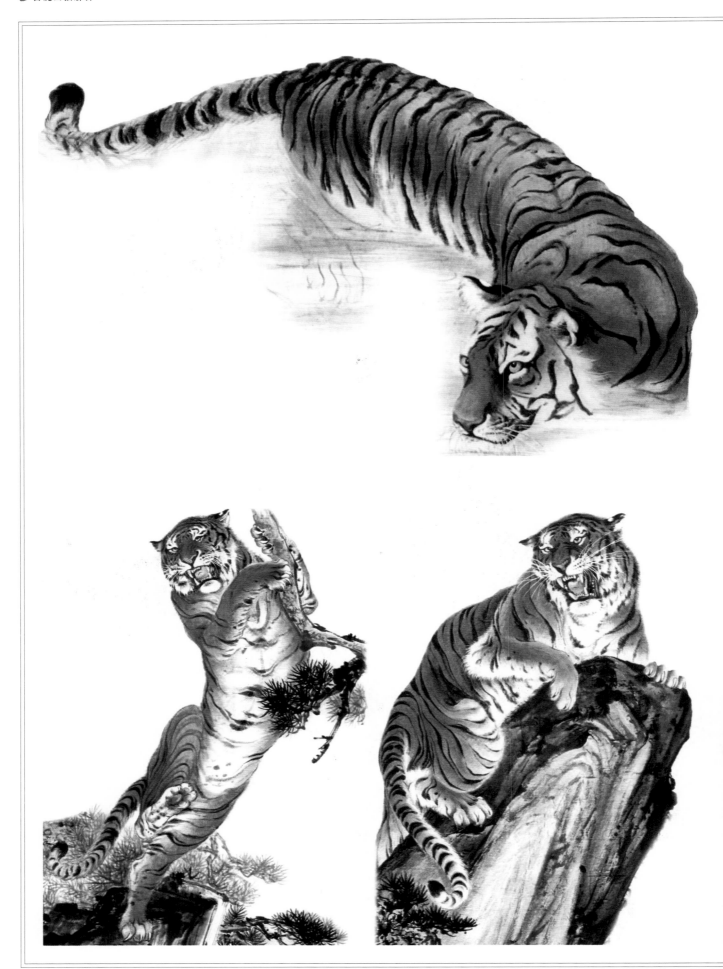

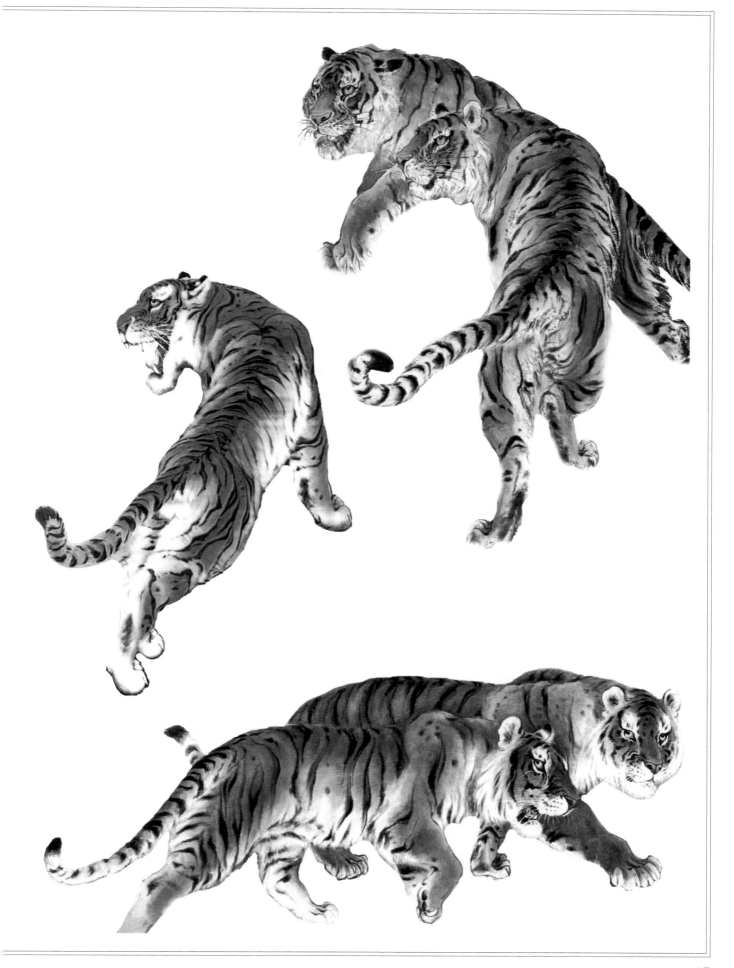

三 张善孖画虎

张善孖，出生于 1882 年，是现代中国画坛著名的"画虎大师"，也是国画大师张大千的二哥。他自幼随母学画，曾拜近现代书画大师李瑞清为师，培养了深厚的国画功底，尤其擅画动物。为了提高自己画虎水准，张善孖还自己养虎，他先后豢养过两只老虎。通过长期与虎为伴，张善孖娴熟地把握了虎的神韵，提笔画虎，可随意从虎头、虎尾、虎肩、虎爪任何部位开始画起，最后完成的作品无不惟妙惟肖。虎之进食、饮水、跳跃、戏耍、睡卧、怒吼等各种情态，一一生动传神地呈现在他的作品中，呼之欲出，张善孖真正在画虎上面达到了"成虎在胸"的随心所欲境界。

张善孖画虎还经常在画中隐喻爱国的民族情怀，比如他所画的《怒吼吧，中国！》的虎图，绘就 28 只斑斓猛虎，扑向落日，群虎奔腾跃动。28 只老虎象征当时中国的 28 个行省，生气勃勃；落日代表日本，奄奄一息。此画题为"怒吼吧，中国！"，画的左下角题道："雄大王风，一放怒吼；威撼河山，势吞小丑！"张善孖用此画表达了中国人民坚决打败日本帝国主义的气概和决心，宣传了民族精神，鼓舞了抗战士气。张善孖的虎画也深得现代绘画大师徐悲鸿的赞誉。

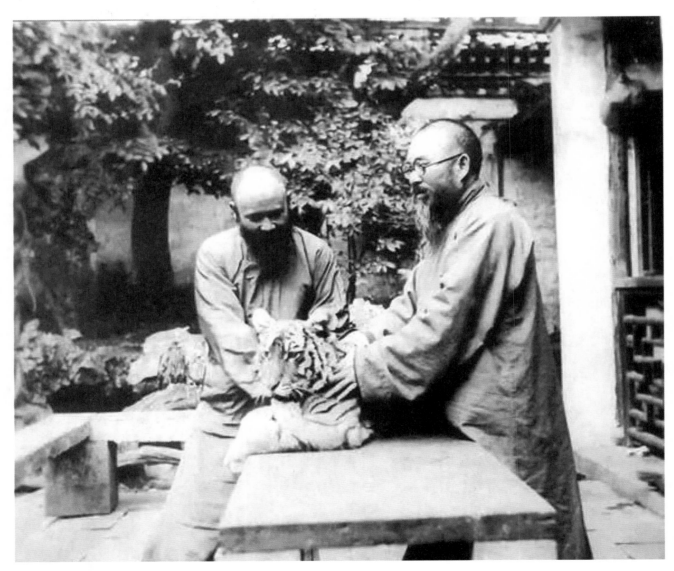

张善孖和张大千在玩虎

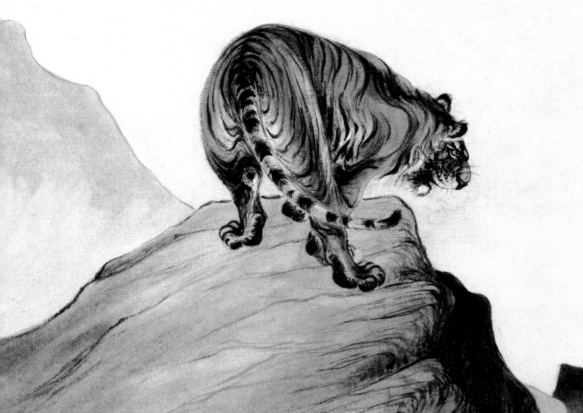

震恐溪山且勿言登高还要小中原低頭一視
扶桑日不盡咆哮撲欲吞 虎痴善孖

虎图

震恐深山且勿言，登高还要小中原。

低头一视扶桑日，不尽咆哮扑欲吞。

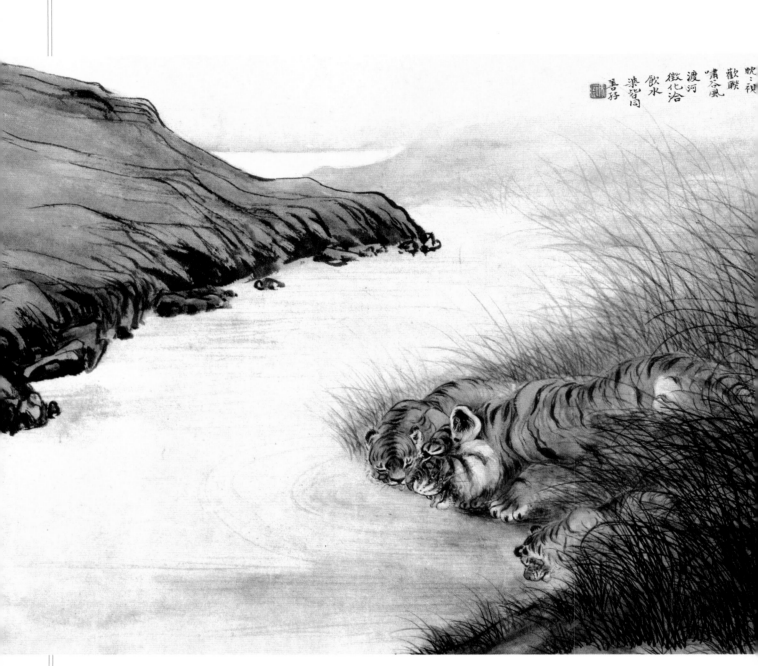

虎图

虎各眈眈视，欢娱啸谷风。

渡河征化洽，饮水乐皆同。

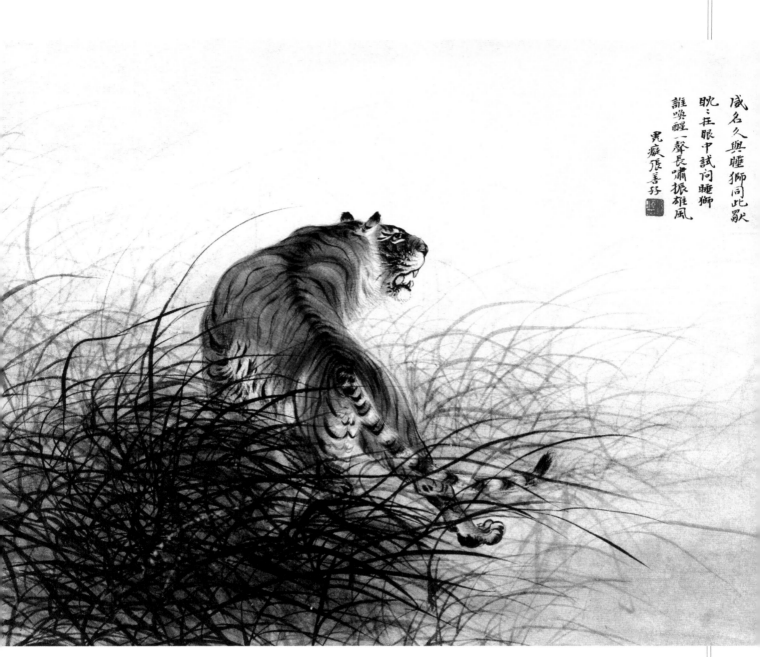

威名久與睡獅同此獸
眈〻狂眼中試問睡獅
誰喚醒一聲長嘯振雄風
蜀癡張善孖

虎图

威名久与睡狮同，此兽眈眈在眼中。

试问睡狮谁唤醒，一声长啸振雄风。

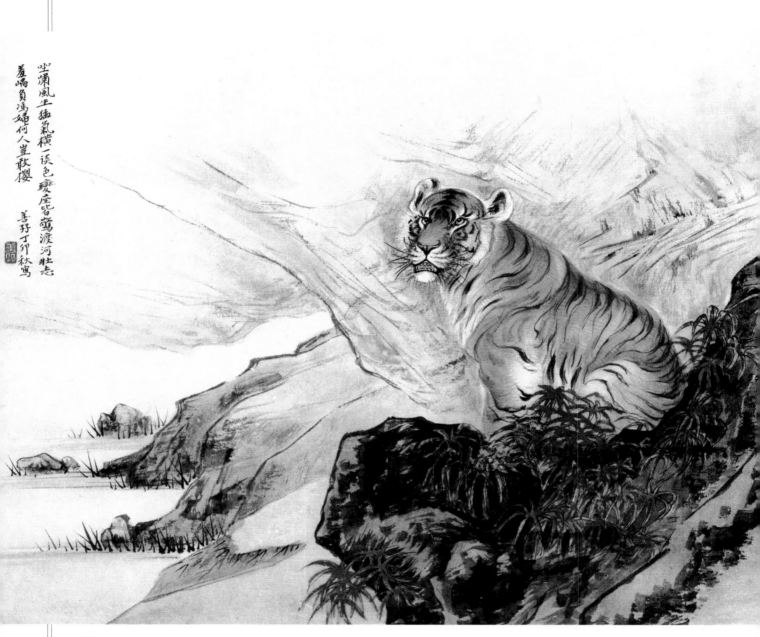

坐啸风生猛气横，一谈色变座皆惊。
渡河壮志羞嵋负，冯妇何人岂敢撄。
善羽丁卯秋写

虎图

坐啸风生猛气横，一谈色变座皆惊。

渡河壮志羞嵋负，冯妇何人岂敢撄。

風雲獨尋山水樂

張善孖

虎图

 羲经称，虎变其文彪以擢，
不羡风云，独寻山水乐。

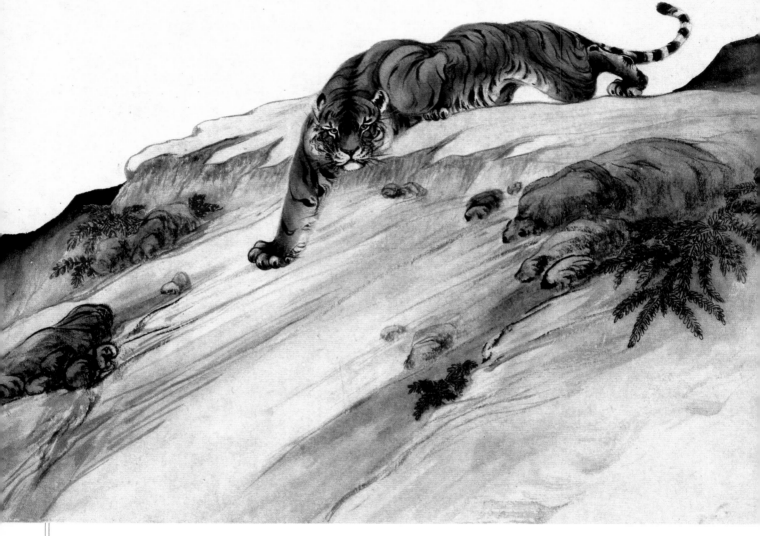

一下高冈忽觉非，英雄悟彻透禅机。此身拼共山林老，不向中原逐鹿肥。善行

虎图

　　一下高冈忽觉非，英雄悟彻透禅机。

　　此身拼共山林老，不向中原逐鹿肥。

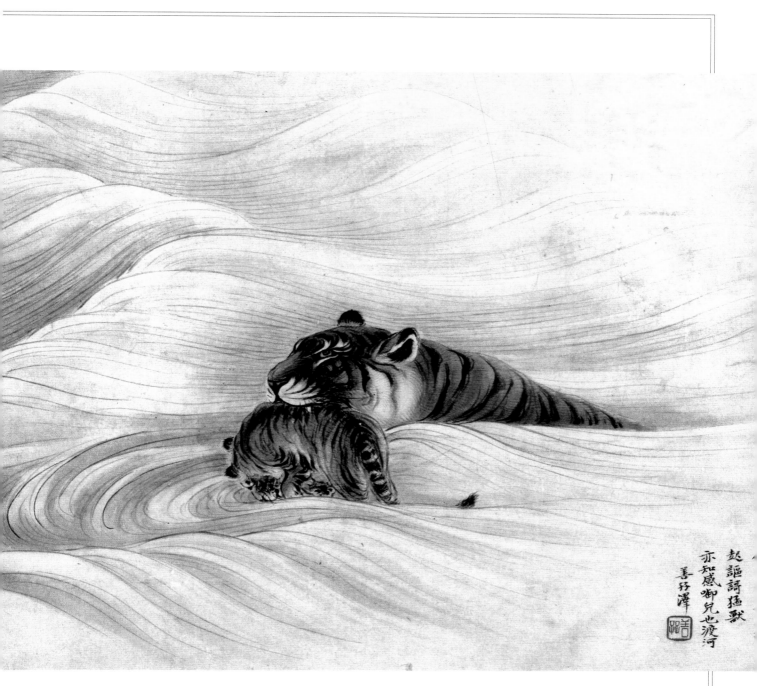

虎图

　　循良政不苛，四境起讴歌。

　　猛兽亦知感，衔儿也渡河。

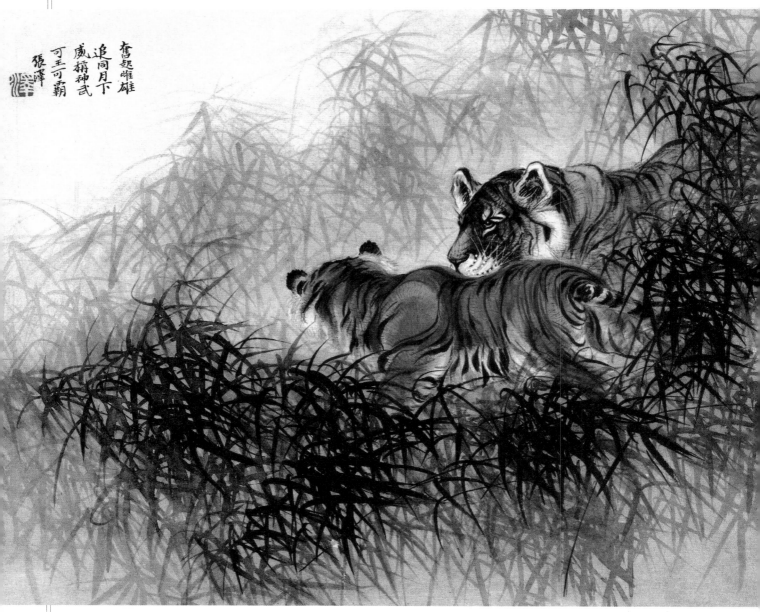

虎图

　　奋起雌雄，追同月下。

　　威称神武，可王可霸。

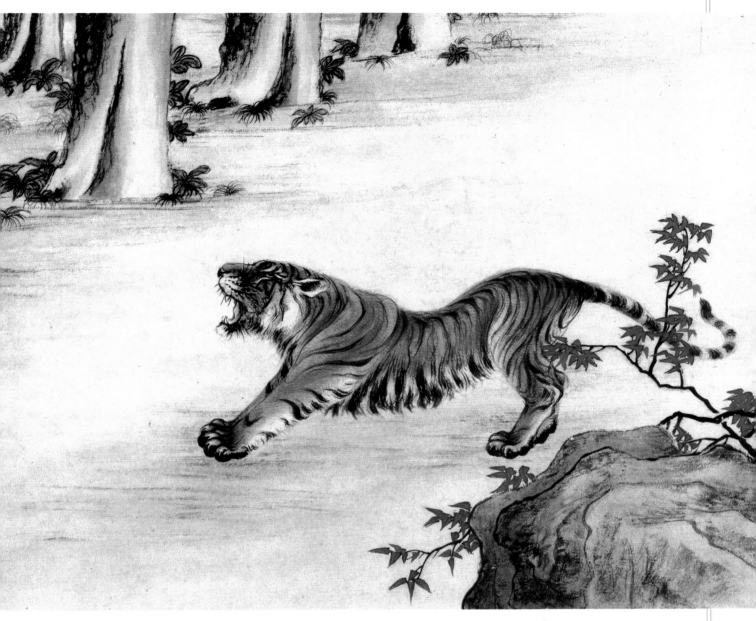

虎图

大王雄风，辟乾坤窈。

万里扶摇，应声一啸。

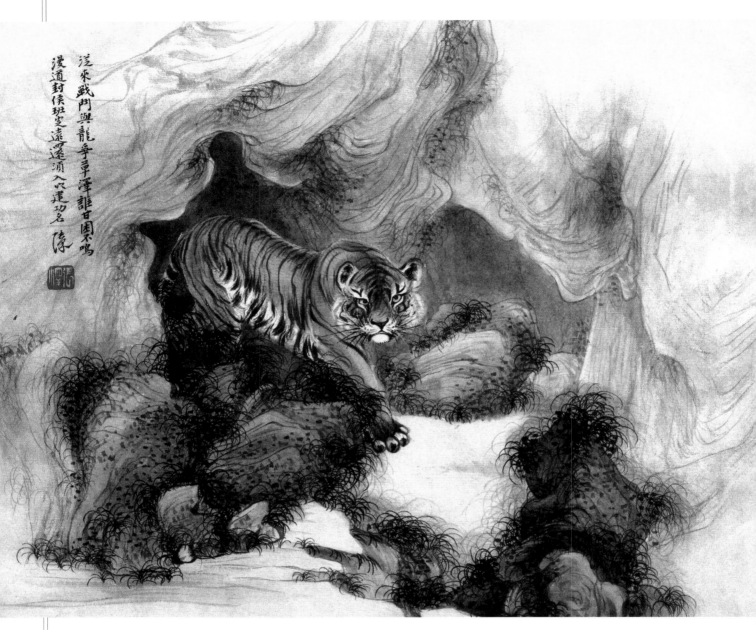

虎图

从来战斗与龙争，草泽谁甘困不鸣。

漫道封侯班定远，还须入穴建功名。

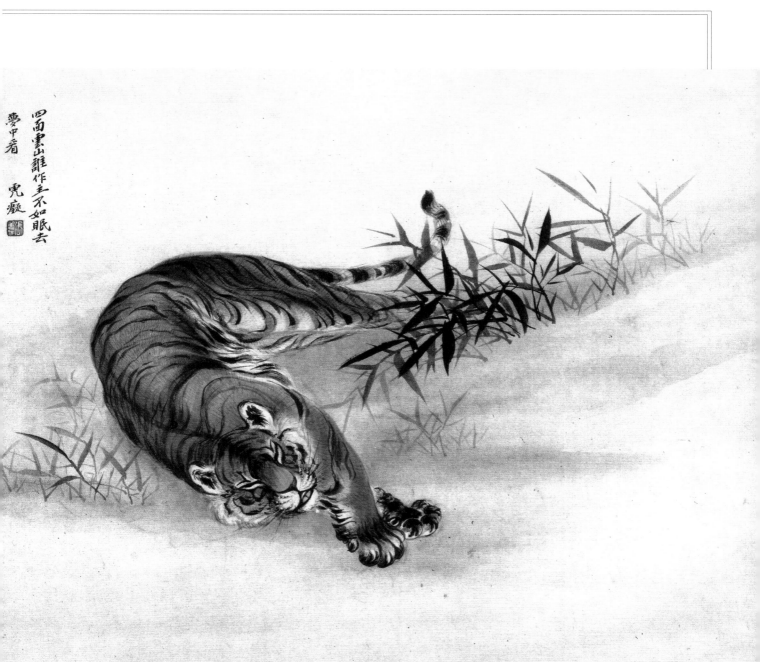

虎图

四面云山谁作主，不如眠去梦中看。

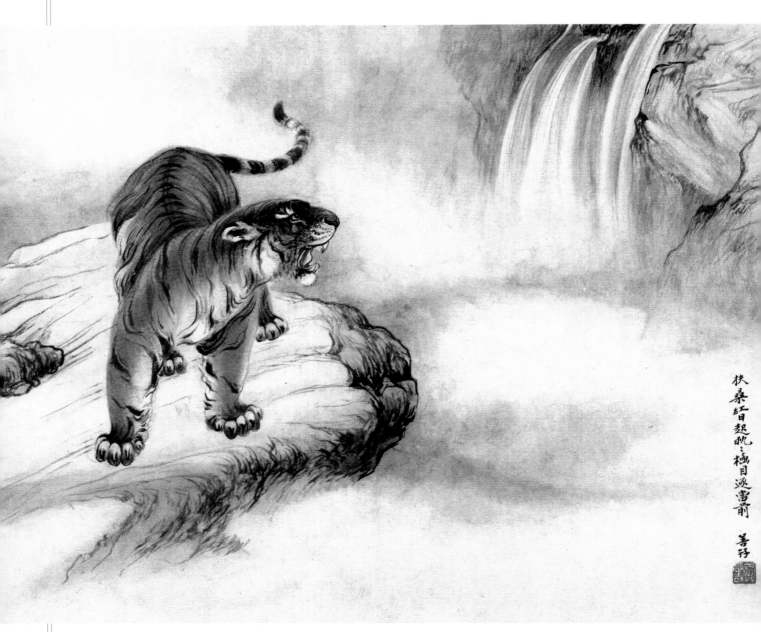

虎图

登高一啸阔无边，猛气横飞欲上天。

但见扶桑红日迟，眈眈极目逐当前。

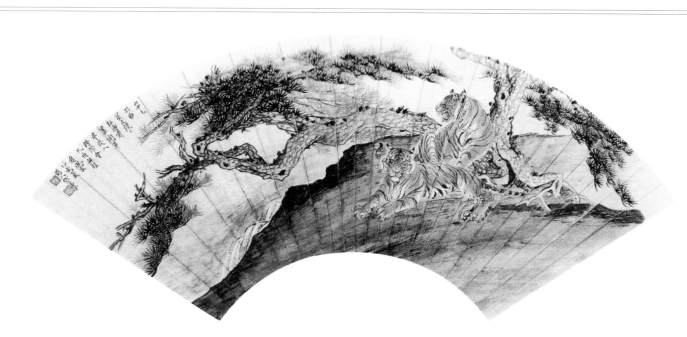

松谷双雄图　扇面

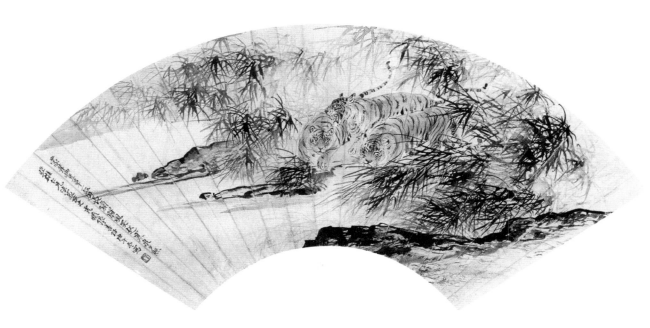

草泽雄风图　扇面

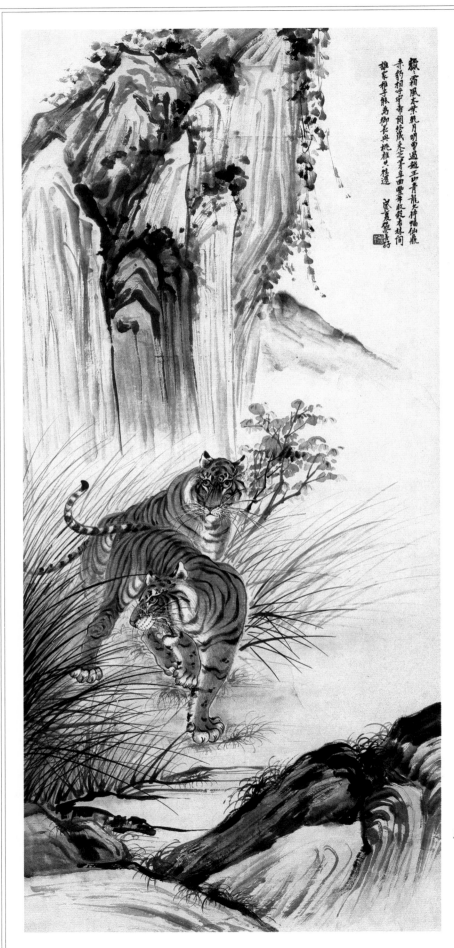

虎图

　　猎猎霜风木叶干，月明曾过越王山。

　　青龙久待蟠仙鼎，赤豹相呼守帝关。

　　终岁采芝茅阜曲，丰年收谷杏林间。

　　谁家稚子能为御，长与桃椎共往还。

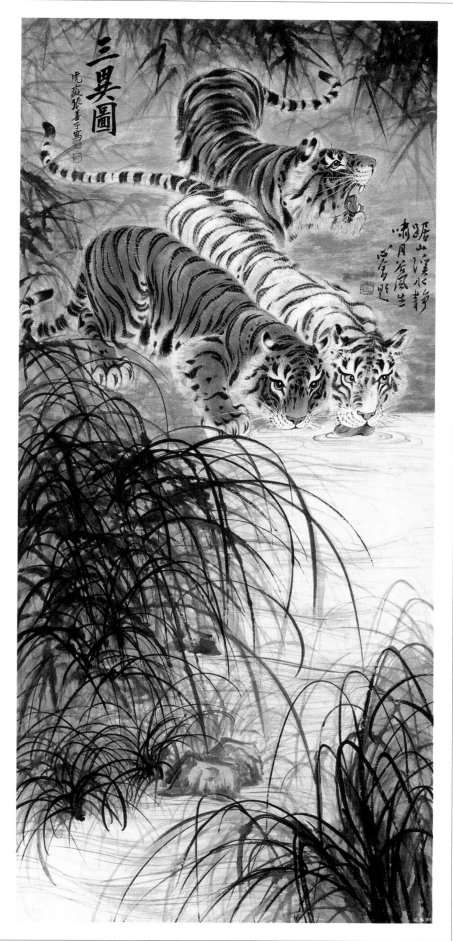

三异图

踞山溪水静，啸月谷风生。

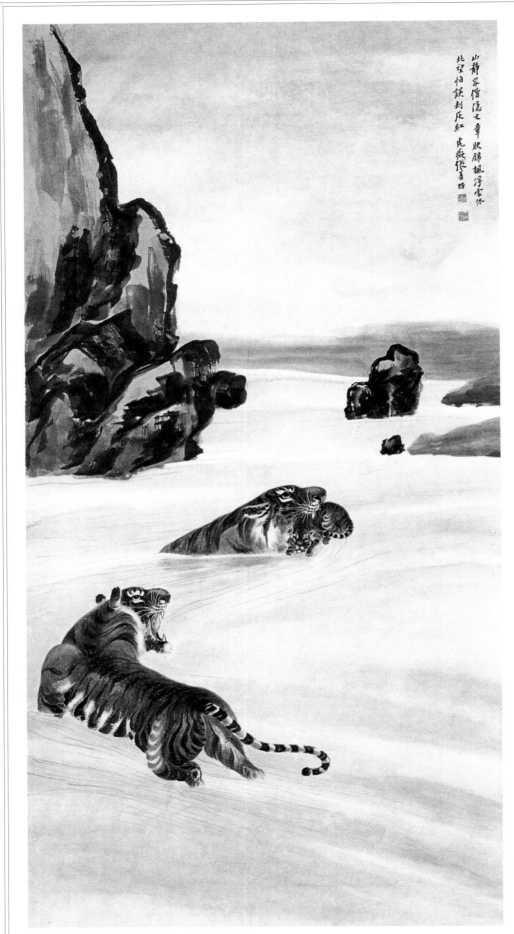

双虎图

　　山静容偕隐，文章映锦枫。

　　浮云休北望，怕误劫灰红。

劝君休取虎穴子，雌虎雄虎眈眈视。藤花昨夜腥风来，寒泉流不止。

虎兴张善孖写蜀山风堂

三虎图

劝君休取虎穴子，

雌虎雄虎眈眈视。

藤花昨夜腥风来，

吹落寒泉流不止。

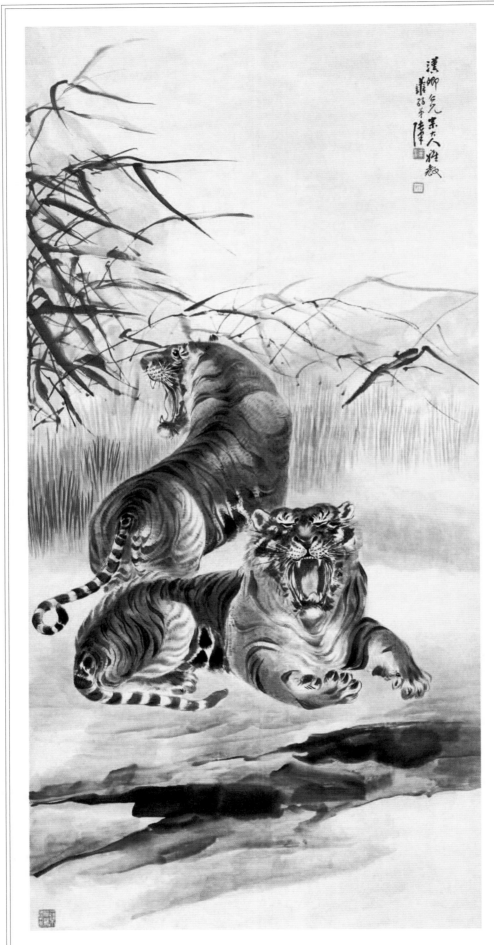

双虎图

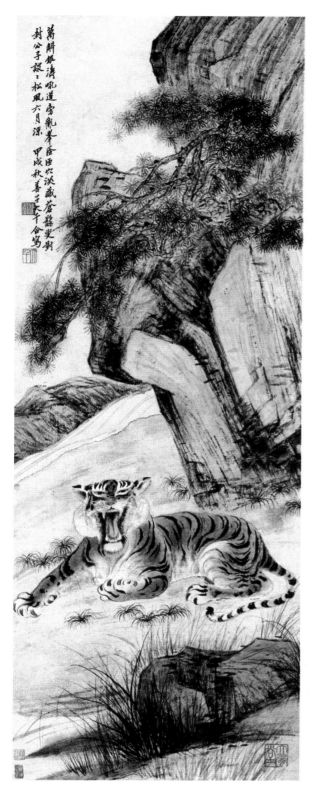

松涧虎啸图

万斛银涛吼道旁，乱峰匼匝穴深藏。

苍髯叟对封公子，谡谡松风六月凉。

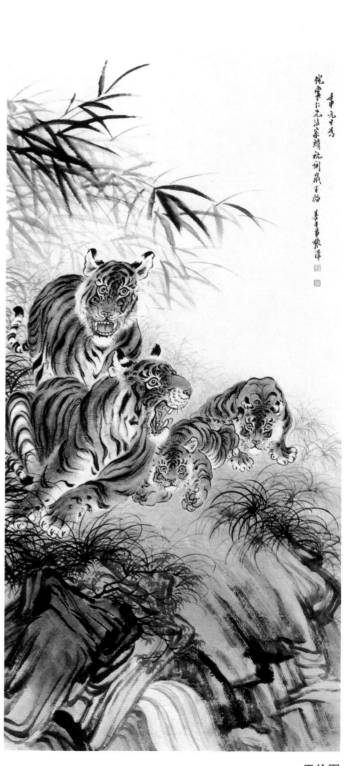

天伦图

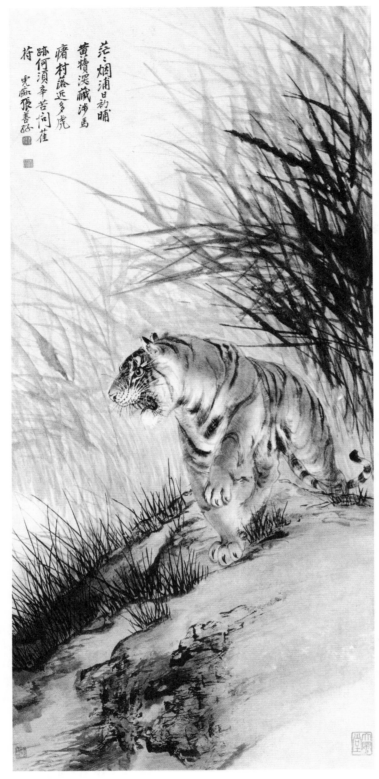

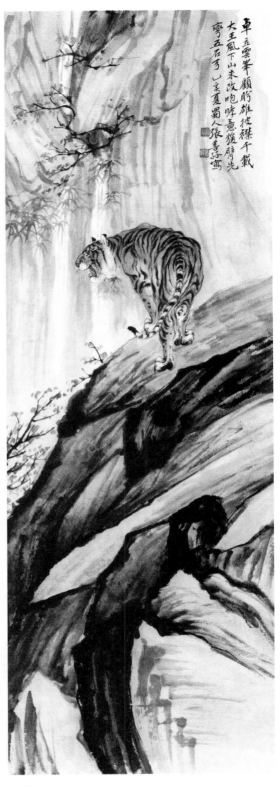

雄风图

　　茫茫烟浦日初晴，黄犊深藏涉马瘏。

　　村落近多虎迹，何须辛苦问葭苻。

幽谷雄风图

　　卓立云峰顾盼雄，披襟千载大王风。

　　下山未改咆哮意，猿臂先弯五石弓。

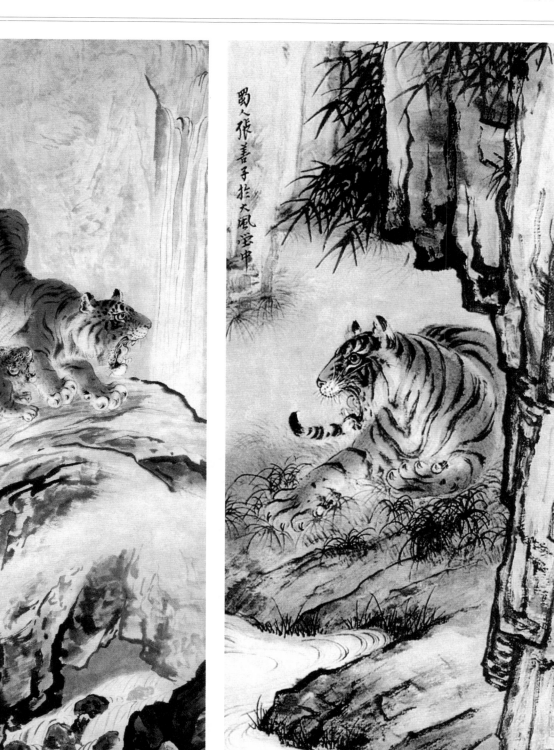

双虎图

虎

悬崖叠嶂何嶙峋，呼朋引类据要津。

虎兮虎兮，汝之智过于人。

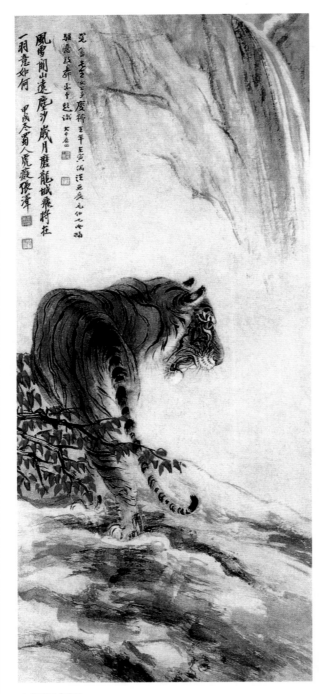

山涧猛虎图

风雪关山远，尘沙岁月磨。

龙城飞将在，一羽意如何。

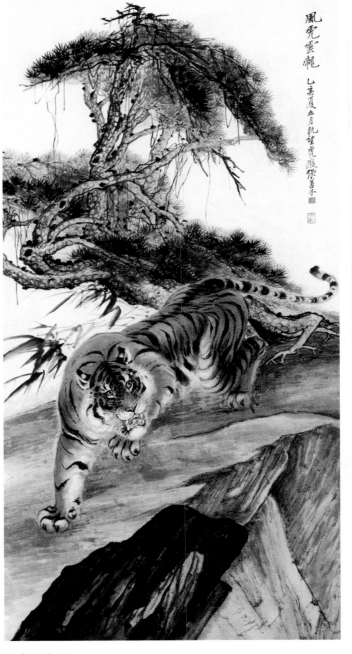

风虎云龙图

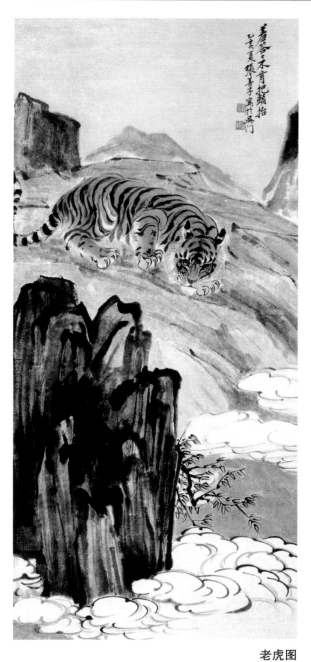

老虎图

羞答答不肯把头抬。

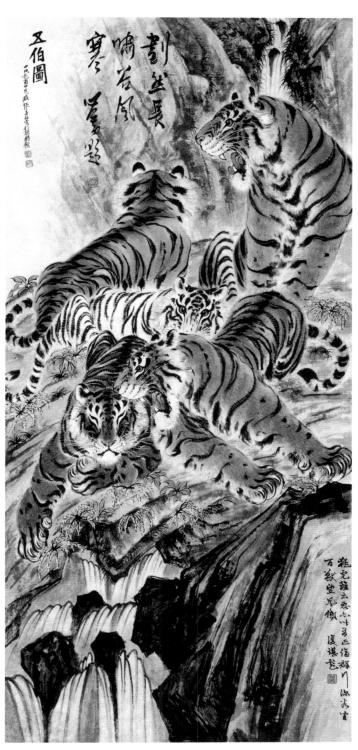

五伯图

划然长啸谷风寒（溥心畬）猛虎虽云恶，亦皆有匹伦。群行深谷间，百兽望风低。（复堪）

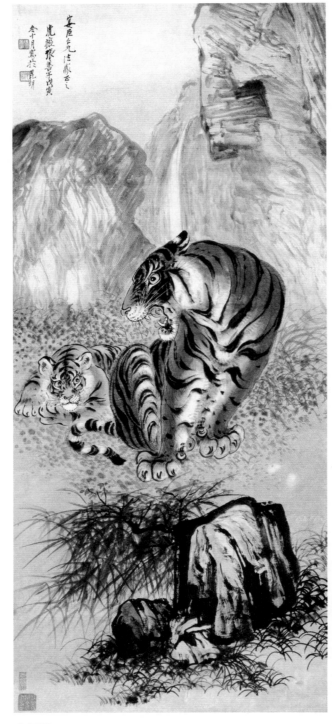

山君图

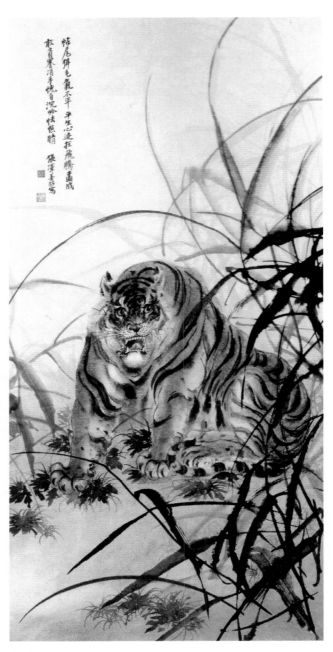

虎威图

帖尾弭毛气不平，平生心迹在飞腾。

画成敢负睿涓手，愧自沉吟怯点晴。

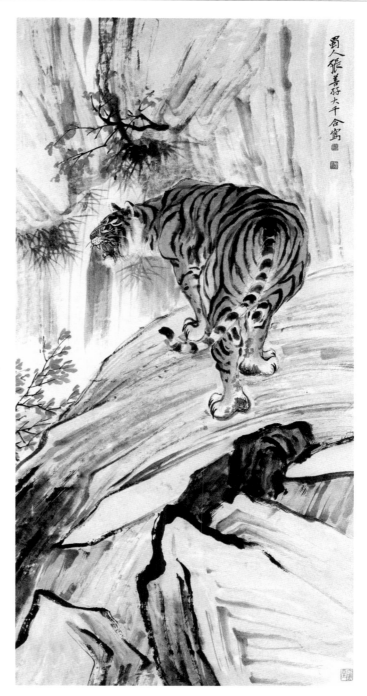

虎啸图

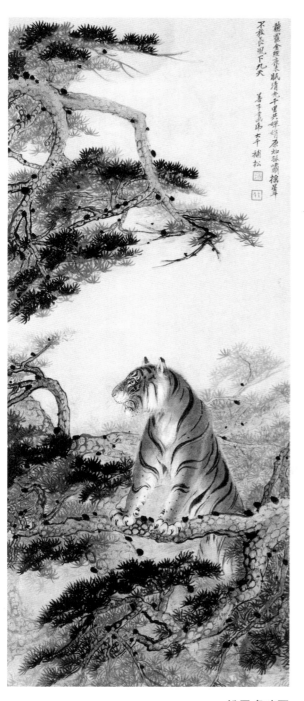

松风虎啸图

听罢金经夜未眠，清光千里共婵娟。

原知孤啸摇星斗，不放长风下九天。

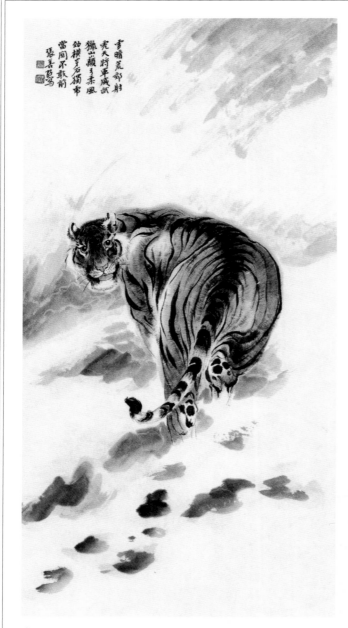

虎

　雪暗荒郊射虎天，将军威武猎山巅。

　弓柔风劲横穿石，独虎当关不敢前。

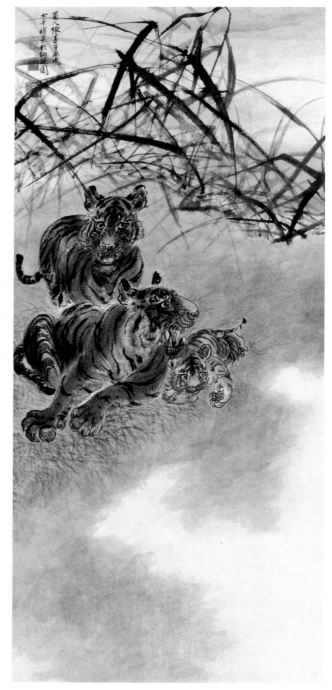

三虎图

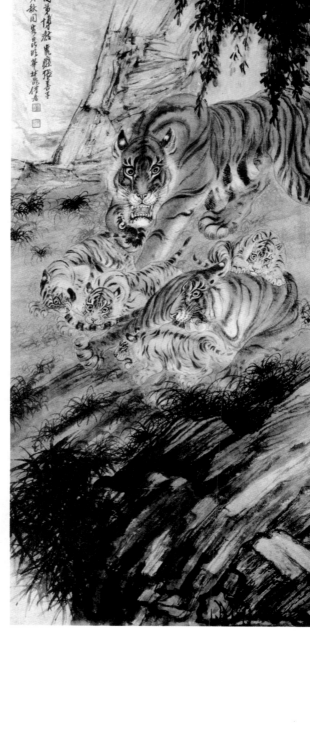

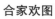

合家欢图

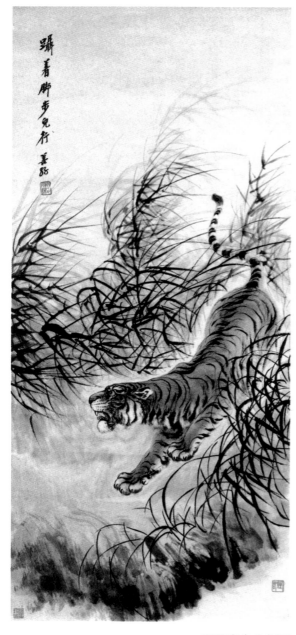

蹑着脚步儿行图

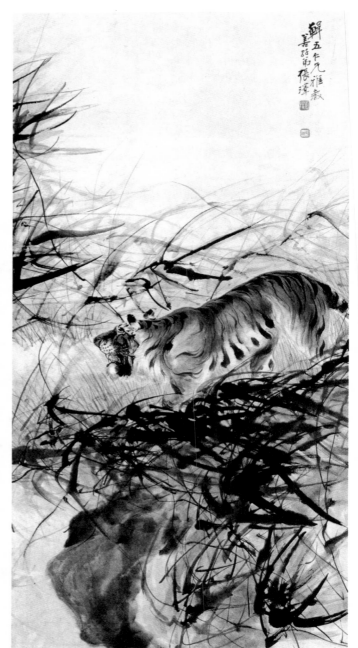

虎

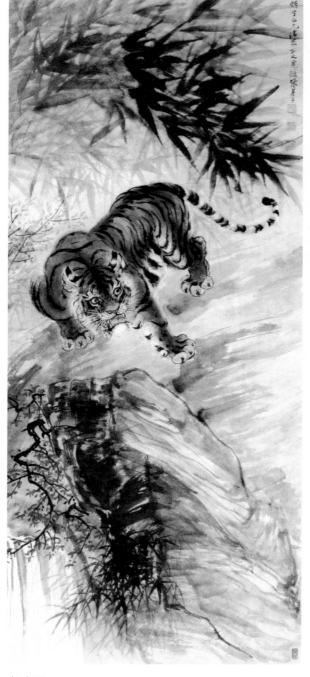

虎啸图

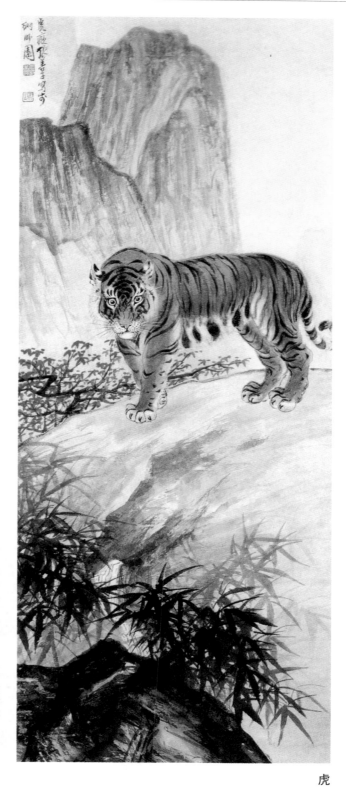

虎

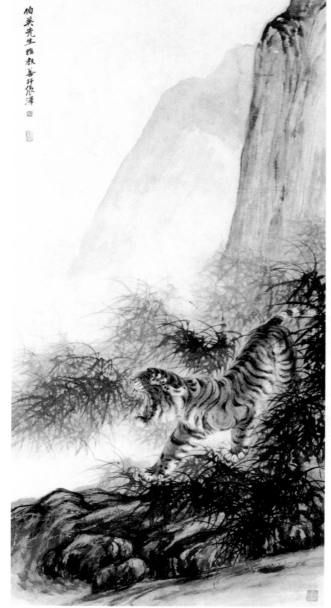

威猛图

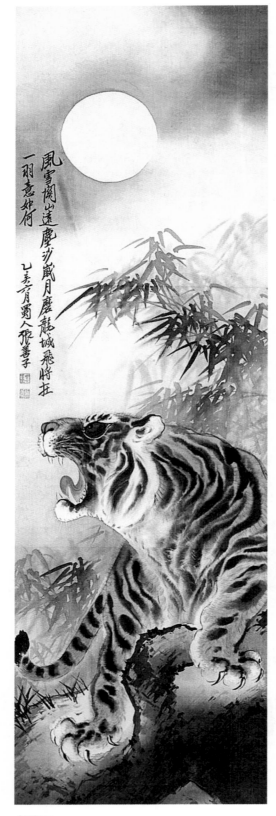

虎啸图

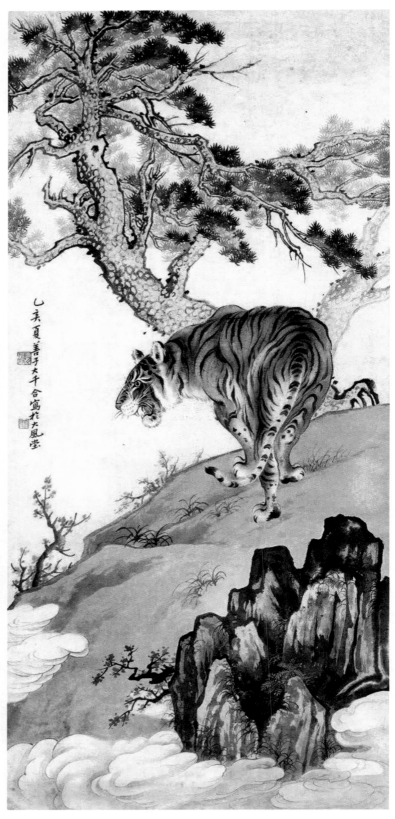

虎啸图

风雪关山远，尘沙岁月磨。

龙城飞将在，一羽意如何。

猛虎图

英雄未遇时，草泽能隐身。

虓然虽伏处，猛气已吞人。

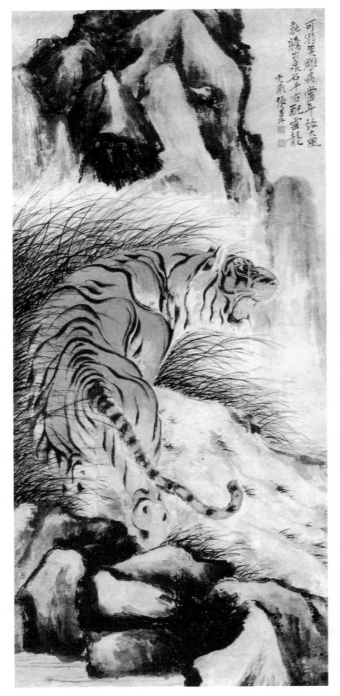

虎啸图

可溺笑雕虫，当年咏大风。

飞腾山泉石，千古配云龙。

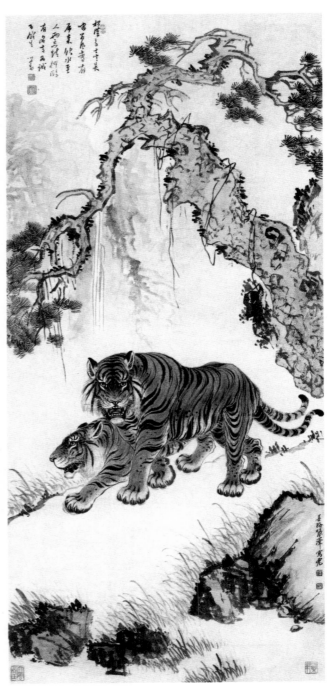

松谷双虎图

松荫高士坐，长啸若风惊。

有虎来饮水，至人两忘情。

狎鸥有名言，为诚百感生。

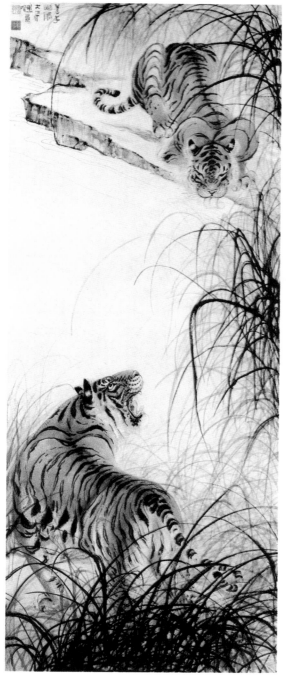

芦塘双虎图

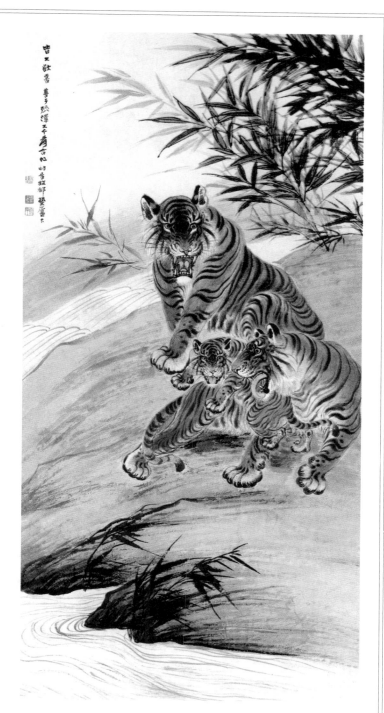

皆大欢喜图

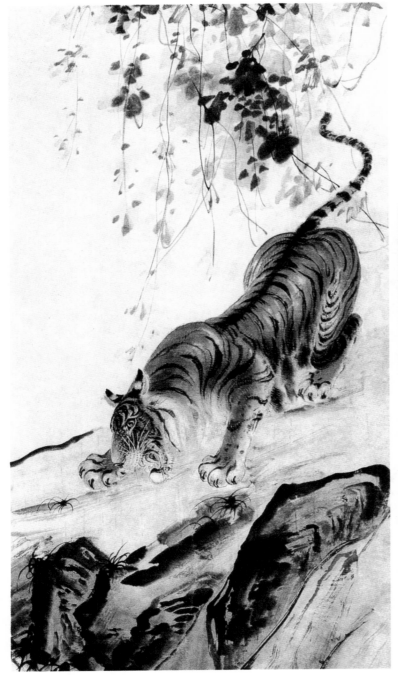

虎

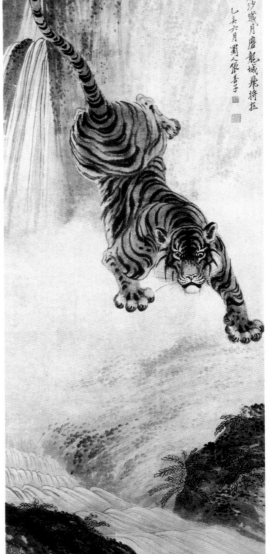

虎

风雪关山远，尘沙岁月磨。

龙城飞将在，一羽意如何。

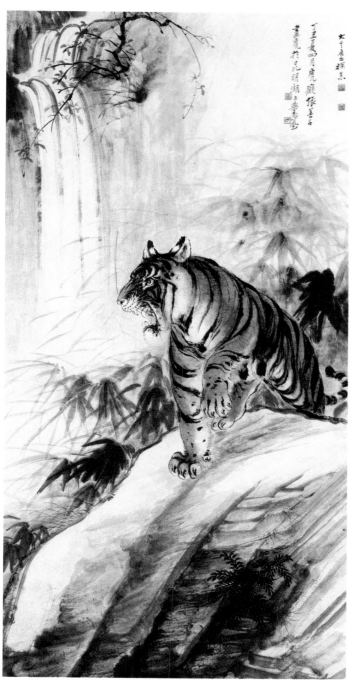

飞瀑虎啸图

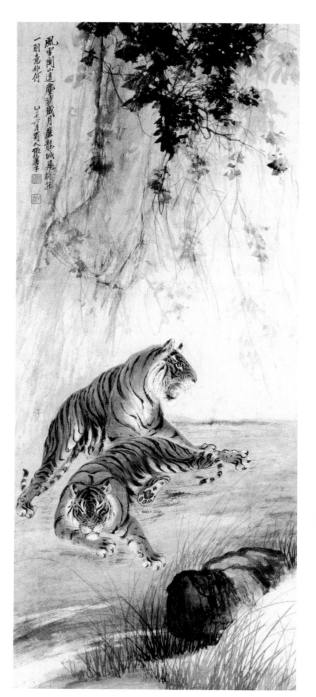

双虎图

风雪关山远，尘沙岁月磨。

龙城飞将在，一羽意如何。

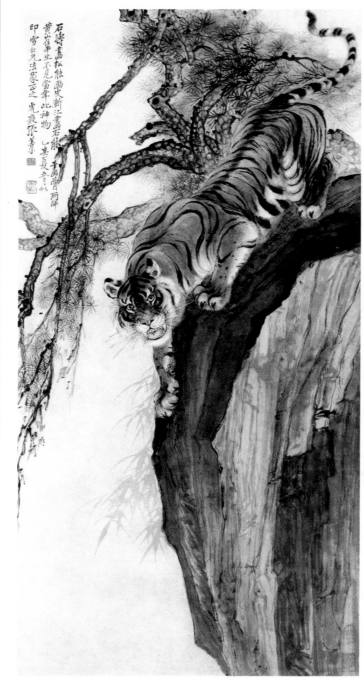

松谷雄风图

石涛画松能画皮，渐江画石能画骨。

两师黄山住半生，不见当年此神物！

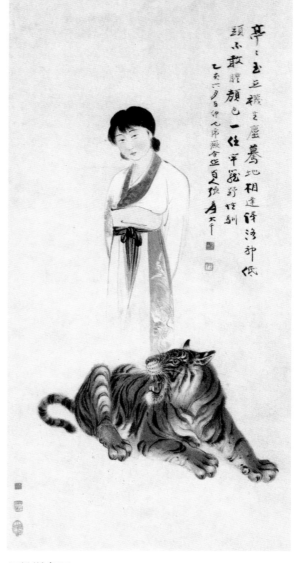

红粉训虎图

亭亭玉立袜生尘，蓦地相逢讶洛神。

低头不敢瞻颜色，一任牢笼野性驯。

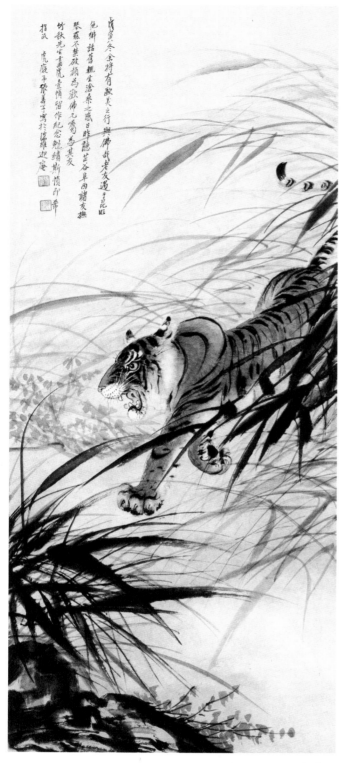

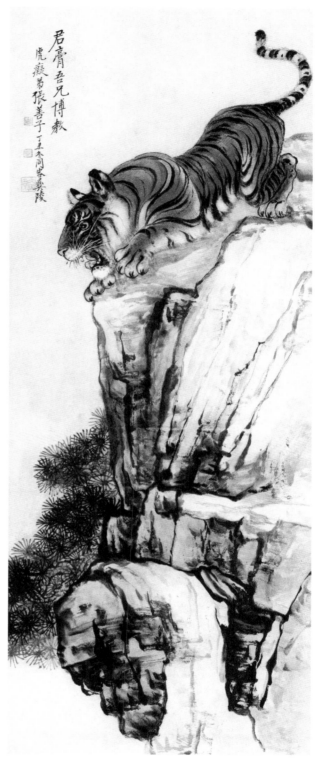

虎啸图　　　　　　　　　　　　　　　　虎威松风图

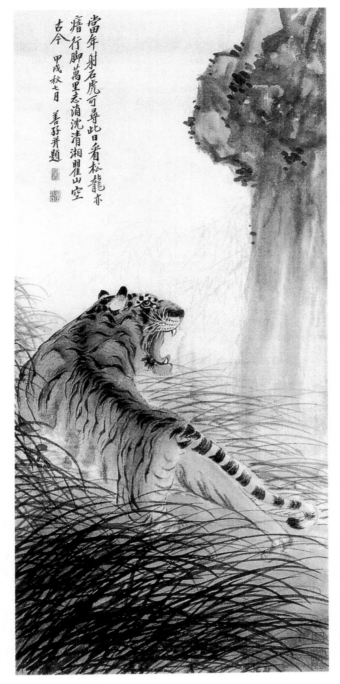

当年射石虎可寻，此日看松龙亦喑。

行脚万里志消沉，清湘瞿山空古今。

虎

当年射石虎可寻，此日看松龙亦喑。

行脚万里志消沉，清湘瞿山空古今。

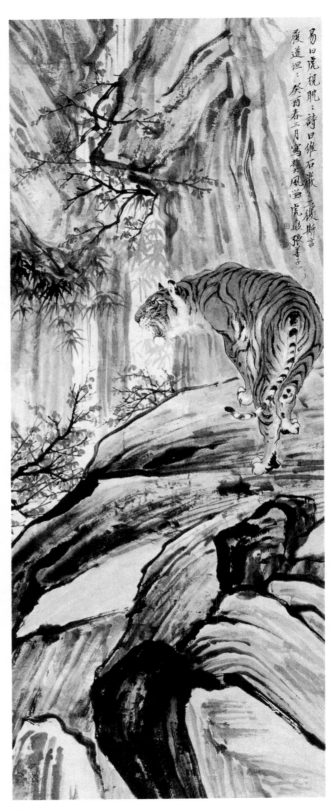

虎

易曰：虎视眈眈。诗曰：维石岩岩。

三复斯言，履道坦坦。

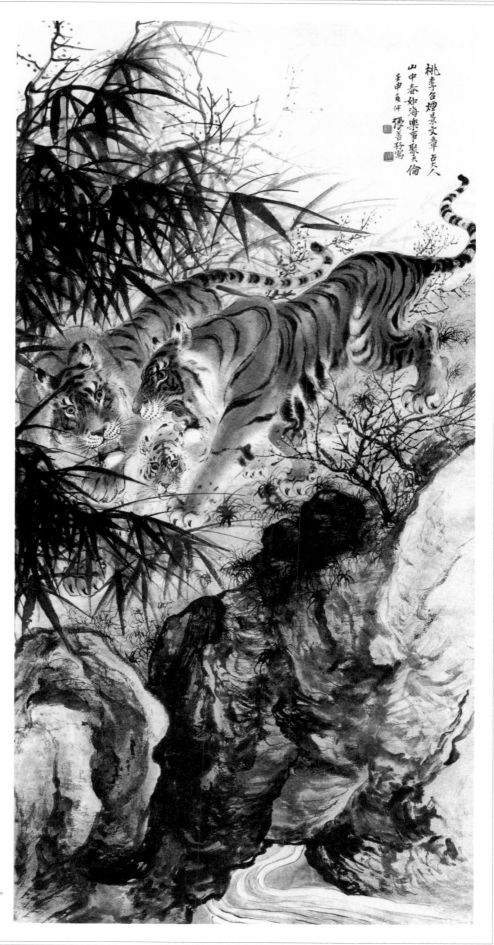

虎乐天伦图

桃李召烟景，文章占大人。

山中春如海，乐事聚天伦。

四 高剑父画虎

画虎笔记

虎

他画过几只全是虎骨的，正、侧面均有，闻在博物院对骨写的。"画虎画皮难画骨"，近来画虎之家，多是标本式，只有外形，皮里都是塞满稻草与棉花似的；又好像一个羊皮袋，用气来吹胀的。

他童年时就知道画虎的弊病，是以格外注重画骨，可算是一洗前人画虎的毛病。他的虎，在皮里确是看到有肉有骨的。

他画过一只瘦虎，浑身露出骨头来。他用了几个月画虎骨的功夫，就故意来应用一下。

月夜虎

黄色中搭些赭墨色，画成后再用淡墨蓝色涂盖虎之全部，由胸至尾之后半部，略微染深一些的，以表现月色空蒙之意。盖月色笼罩下，其光与色和白昼是不同的。

湿写、喷水

意笔虎，有先将纸全部喷水染湿，以松质之纸（宣纸或草纸）印上，使吸收水分，至将干未干时着笔。印时不一定全面印干，间留小部分水气，落墨时反觉淋漓有趣，且不须皴擦，自然觉其松润。

有先喷水纸面，即于水点未干时下笔，则淋漓斑驳，表露出风霜剥蚀、残碑断碣之意。

有以大排笔蘸赭黄色画出虎之轮廓，于其未干时，以浓墨饱笔点出口鼻及斑纹等，看来

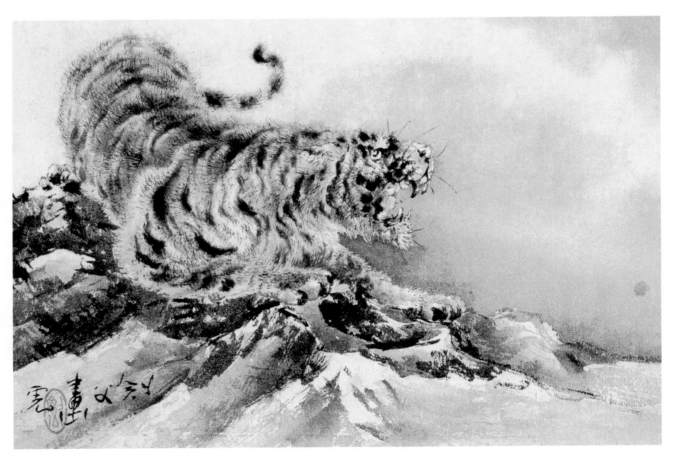

创作小稿

似用铁铸成一般。

又有以拖笔为之，用卧笔轻轻拖过，如是浓浓淡淡，加上二三次，如他写松一样（此另一写松法）。

有以秃笔焦墨擦成之，俨若枯藤败絮的。要之，其法不一而足，随戏三昧，所谓有法之极，归于无法了。

笑面虎图

画一正面之虎，蹲于石上，张口作笑状。

虎，配人物的

写屋内一房，中置一古式大床，系一虎于床脚，虎首向床俯贴耳之状，并系诗跋（司马温公《缚虎图》句："昔闻刘纲妻，制虎如犬豕。系之床脚间，垂头任鞭箠。"词意警辟，盖喻世之凶猛，无有过于虎者，而竟能驯之如犬豕，可见女子魔力之大）。世间胭脂虎，何止恒河沙数，有季常癖者，视之能勿战栗。希特勒要尽驱女子入厨房去，此唯希氏能言之，盖希独身汉，又何尝领略此中滋味耶？呵呵！

黑夜的虎

画面全用粉墨染黑，只现出两点如酒杯大的青光，青光之下，微有些赭墨色，这算是虎的鼻光，鼻是虎的眼了。此外，略现写赭黄色的影子，虎身是全不见了。此帧极其抽象，是他的超现实的作风了。

醒虎，配入山水者

峰峦重叠，残照满山，一虎似睡醒自岩中出。盖虎昼间睡于丰草长林山岩石洞，至夕阳将尽始出而觅食。此幅仅见头部与前爪，全幅作极深之黑赭色，虎亦抹了夕阳，骤视之，俨若红虎了。此为表现热带之气候，其色为"埃及""印度"混合之色。

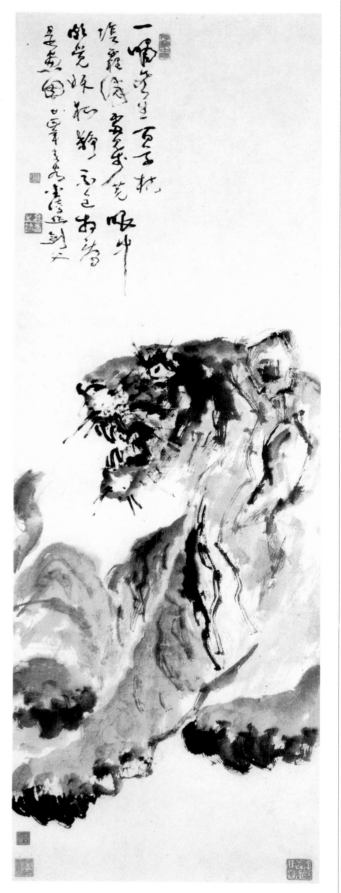

虎

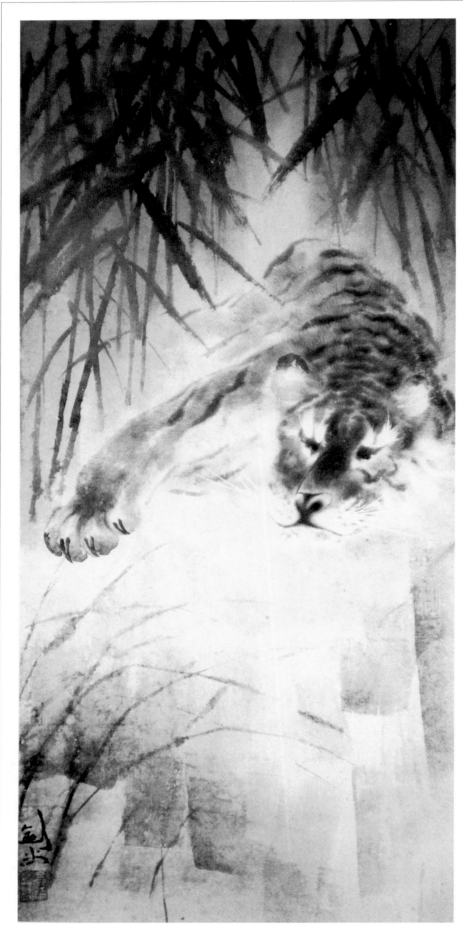

卧虎

飞虎

两壁峙立，一虎于壁上跃过，仿佛飞于空中的。下有枯木数株，横于两壁之间。再下则乱流冲激。背景为飞瀑，瀑前有落叶乱飞。

醉虎

写虎伏于山上，作半睡状。山外隐现钟楼梵宇。此帧系肇庆鼎湖山庆云寺之景，谓当时有云水僧于寺之后山锄竹笋，为虎含去，有人见虎伏于山上蓬蒿中，似有醉意。旧说谓虎食人则醉，或饱食后如人之假寐耳。

弱肉强食

写村落一屋角旁有牛栏，虎于栏内食一小牛，半身尚在栏外，栏之前有零乱破烂之竹篱、木桶等，栏后则烟树蒙蒙，一将落之月钩挂于树梢。全幅都带着黄褐的色彩。

渡江虎

双虎渡江，先泅那一只身略小而色淡些，后者身大而色深，大约是雄逐雌的意景。颈际两边的水涌起，虎过后，有一条水光。江面怪石凸出，背景为峭壁，有流水自壁间出。

虎迹

山下水边一行行的爪印，前四爪印是大的，后四爪印是小的，似母虎带子夜出觅食饮水而去之状。是帧一如其旧作（下列几幅的虚构法，特地附带一谈）《寒滩雀迹》（滩上不见雀，只遗留许多雀的足迹）、《雪泥鸿爪》（此帧寒汀积雪，雪上只有无数重叠雁之足迹而已）、《潇湘雁影》（写数竿疏竹，竹之外湖光如练，水面印着两只雁影，此与所作《寒塘渡雁影》景境虽异，其意则一）、《机影》（写月夜空袭，于瓦砾败壁中微露一角机翼之影、《爱之魂（又名《吻之影》）》，写女士吻一手影，其意为一病者伸手床外，烛光射其手影于地上，其爱人欲吻而不敢吻，恐为所惊，乃伏地面吻其手影。极力表现其高洁神圣的爱，真心细若尘矣）、《松

风水月》（亦不写月而只画月的影子被波光涌出，自近而远，一连十数个之多，于虚处中而能表出风力与波动。此种"力的""动的"的表现，我国人都忽略欣赏，欧美人士则且有此种鉴别眼光，故一见极为推许。民国廿二年，中德美术展览会在柏林开会，是帧为德政府收藏于柏林博物馆中专室藏之）。

这方法空灵缥缈，形色从象外得之。他的画法是"虚处取神""要虚中见实，实处求虚处""若避虚就实，无宁避实就虚"。这是他的拿手好戏，固是他画诀，也是他的哲学。

他说印度岩壑与山村，常有虎的足迹，岩上间有注成虎的爪迹的。亦有似人的足迹，俗传是佛迹的。喜马拉雅山之岩石亦有山羊、熊、麝、牦牛等兽类的蹄痕，凹入石中盈寸者，此实喜马拉雅山有一种"草本植物"，能溶解石质的，兽类践踏该植物，蹄下带了该植物之液，印于石上，石就渐渐溶解，及经过风雨剥蚀的相当时间，其迹渐深，渐广，所谓佛之足迹与神仙脚印等，谅系是类的成因。

虎，配翎毛的或鸟类的

《百禽噪虎图》。群鸟争向虎而鸣，多是各种的山鸟；虎则踞石张口作示威状。此本古人已有。其跋云："拟宋人本，颇有是处。此师其意而易其法，虽非尽忠于古，然自我作古，反得不似之似的意外收获也。"

又，《虎含孔雀》，毛羽离披，翠尾纷落草地上。背景为印度岩洞古刹的残废石，旁有破碎的栏石，石脚有参差的短草，叶阔色赤，为热带之植物，全部笼罩着赭黄之暝色。

又一幅写一巨鹫，以双爪攫一乳虎，昂首向空飞去。背后崖壁峭立，崖上有巢，巢之中雏鹫三头，待食之态；崖下薄云掩之，微露石脚。

师多于画虎，觉山野的配景无甚意趣，乃于构图命意，一变前法，而配入"人物""翎毛""山水"，尤以配"山水"的为多。

师早年、中年两个时期画虎，都是杰构巨幛，

辄以三张大宣至六张、八张合写为通景的。

师最承法度，最讲究法度，一笔不肯苟简。有时似不求甚解，出乎法度之外，且有全不讲法度的。尝言："欲易先难，欲无法必先有法；有法之极，归于无法。所谓入乎规矩之中，出乎法度之外者也。"

他的配景，多是"长河""峭壁""飞瀑""危崖"，苍莽险峻，望之使人惊骇兴奋。

师色也分四个时期。早岁写居派花卉昆虫，都是艳甜的花草，当然"粉红色"为多。是为第一期的"桃红时代"。

第二时期，好写狮虎鹰鹫及社会劳作，是多用赭黄色的。此时的初期有全以朱色作画的，不论"人物""山水""花卉""动物"，多以"朱色"画成的。当时为革命时代，以示不忘"朱明"的苦心。即其山水，辄含有"反清复明"的意景色的成分，以橙黄色居多。是为"橙黄色时代"。

第三时期为皈依净业、提倡佛学时期。其时多作云烟与水雪之景，系因念世尊雪山苦行六年，特写此以示警觉提示（撕）之意。其时喜用"墨蓝""银灰""粉黄"诸色，虽非仅此数色，但各色中都含有寒色的成分，故名之为"寒色时代"。

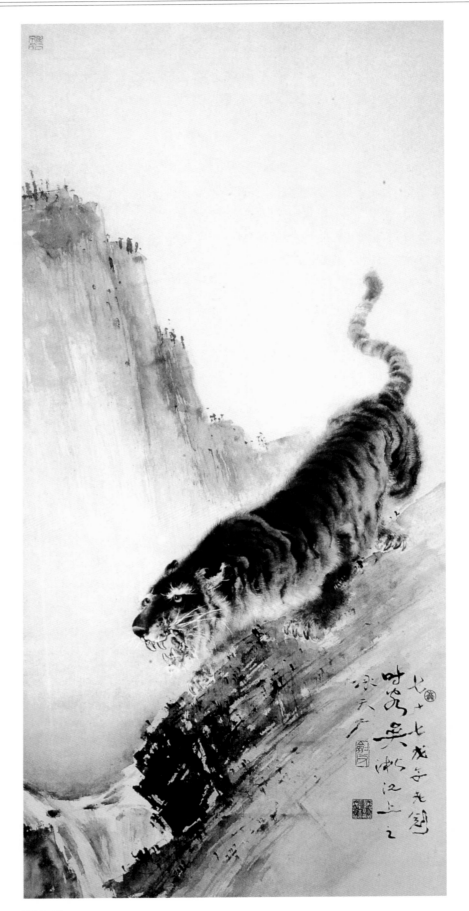

猛虎图

第四时期。盖民十九年，自印度、埃及热带各国研究"原始艺术"，至廿一年归来后，其色又为之一变。其时最喜用深墨红色及古褐色，此系受"原始艺术"及"黑人艺术"的影响，则为"热色时代"。

尝言世间一切事物何必"执着"，即艺术亦不必"执着"。例如师古法、摹古本，死守成法，则丧失自己灵魂。依样葫芦，人云亦云，为古人束缚，至终其身，不能摆脱，便是"执着"。即模拟自然（写生），若一味服从自然，如镜头般的"再现"，一些不敢变化，埋没个性，也是"执着"。有时亟须脱离自然，活泼泼地、自由自在现出我的真心性，斯免"执着"矣。

尝见前人有毕生画虎，千百幅都是配岩草林。师则不然，生平所画，都当作研究性质，无论画甚么，每幅都在研究中，每幅必须用些新意、新法，画过那个意景，就不高兴再画。常常有人以重值定他再画，他辄不肯画；即画，亦迟不缴卷。其实他画过一次，就厌了。

一笔虎

亦有几种，有以双钩之法，一笔画成，自起至止，无再著笔。如作草书。其实亦以狂草之法画之。

亦有自浓至淡，自干至湿，一气呵成，亦似草法为之。

革命时代，即与满清搏命时代，其时少年气盛，画虎最多，又至为凶猛，盖恨不得身化为猛虎，把敌人吃个干净，有士气如虹之慨。

他尝云：画虎自光绪末年至今四十余年，也都厌了。

又有以篆、隶、造象、金石之法画虎，线条甚古拙，如残碑断碣，有如印印泥，如锥画沙之妙。

各虎之形态、色彩，亦微有不同。据云，各方所产之虎，亦有差别，其于各国写生时体察得之。

他在印度与热带各国见虎最多。云有特殊种类，又引起其画虎兴趣，故写生亦不少。归国后重复画虎，但多有禅味，一变从前凶悍之气。尝言"不能使世间一切有情无情，都成了佛；但愿世间一切伤人害物的恶魔，都有了佛性"。

《白虎图》，此虎仍有几处淡黄色，是他在即时所见；闻尚有浑身雪白者，其未经目云。是图闻自印度归后第一次的画虎，这时期或算是后期之画虎也。

他对以别的为对象，曾设一譬，谓画虎必须对虎写生，不可假借，如以最相类之狗、豹为对象，不可。如写人物，以男为画男的对象，女为画女的对象，小孩以小孩为对象，老人以老人为对象。否则，欲画一老人，将一小孩为模特儿；欲画强汉，以女子为模特儿，必不得其形神气宇也。

同学中以画虎名者，有容大块、何香凝（何不是直接衣钵，乃由廖仲恺向高师学了转而授于何。廖与高为总角交，至东渡后，始直接研究）、黄哀鸿三氏。

师之画第一次介绍于南中者，为宣统二年在杭州、上海个展，民三南京个展。民元于上海审美书馆《真相画报》（师自办的专为提倡新艺术及介绍各国艺术入中国的），尽将其数年来画虎百数十种印刷行世及分销各名画、画谱，冀将世界艺术尽量介绍归来，以促进艺坛之革新，而复兴我国的艺术。长江一带，动物画家未尝不受其影响。

后方人定、容大块、黄浪萍、黄哀鸿等，又先后于京沪个展，且教授北平国立艺专。

原稿用第三人称，类似情形，在高氏手稿中并不鲜见。据此推测，这类以第三人称撰述的文稿，可能系为其他论者提供的材料，或特意从第三者的角度，对自己的平生业绩进行描述。——编者

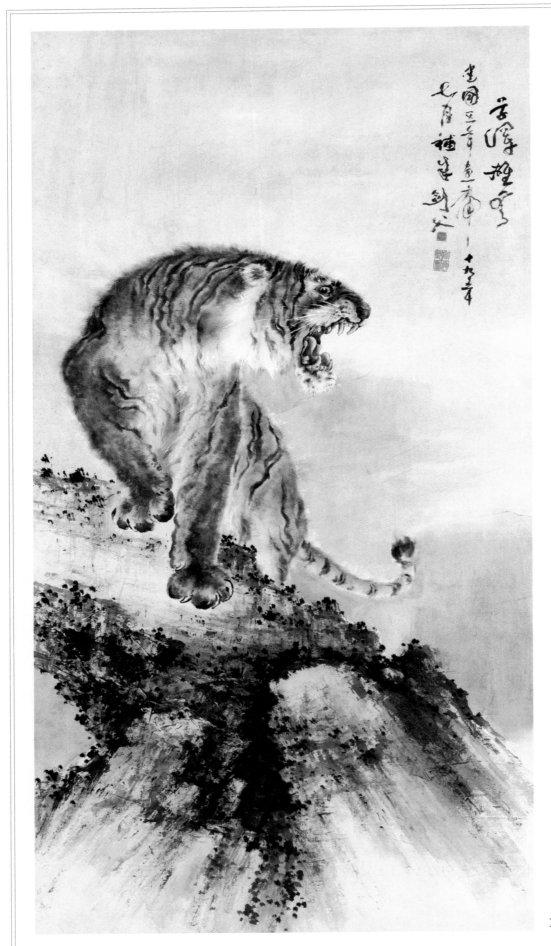

草泽雄风

五 刘奎龄画虎

刘奎龄（1885—1967），字耀辰，号蝶隐，自署种墨草庐主人。中国近现代美术史开派巨匠，动物画一代宗师，被誉为"全能画家"，能工善写，擅长动物、植物、人物及山水画。

刘奎龄画虎为兼工带写、渲染撕毛法，形神兼备。山石、树木的画法有浓厚的个人风格，行笔苍虬劲健，渲染明快。

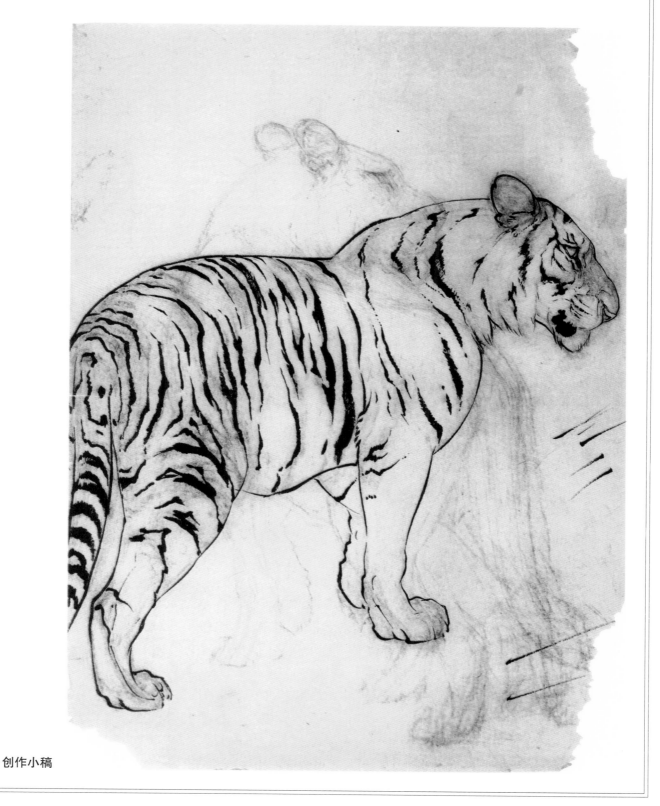

创作小稿

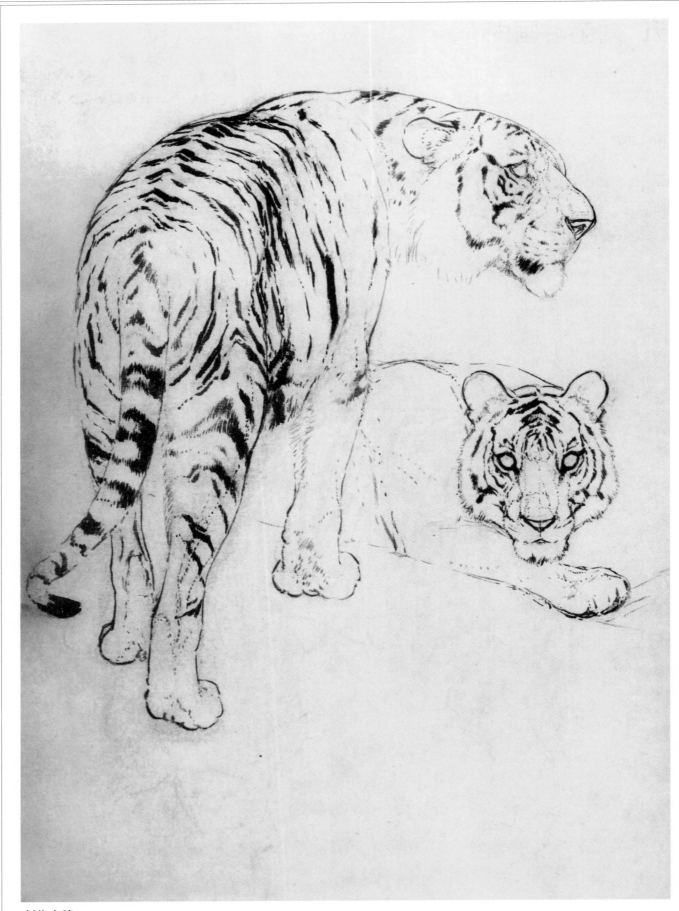

创作小稿

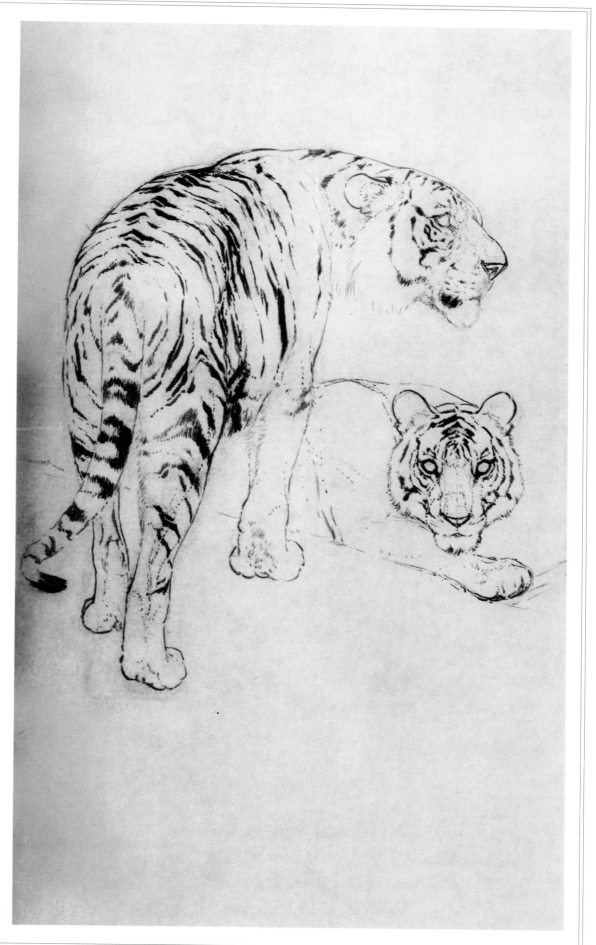

创作小稿

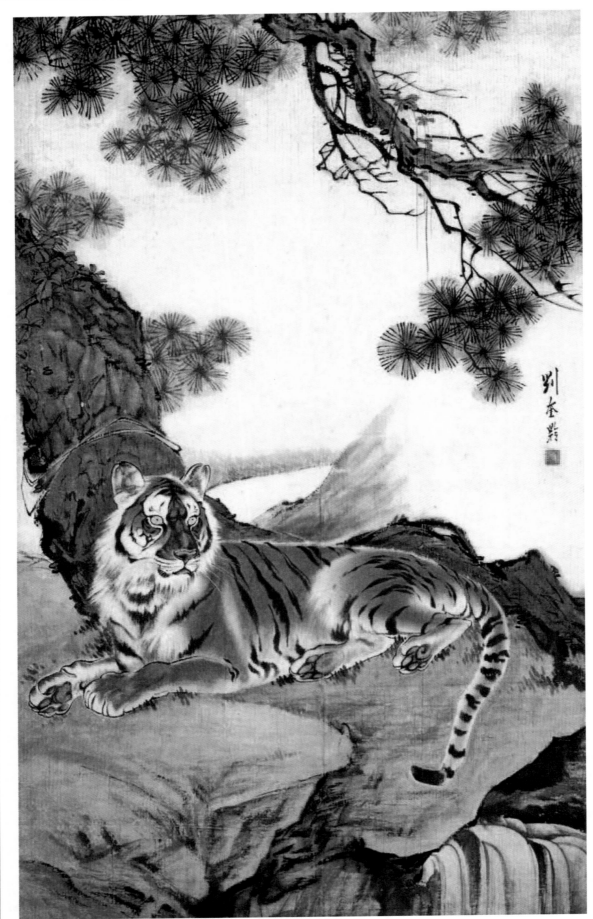

虎

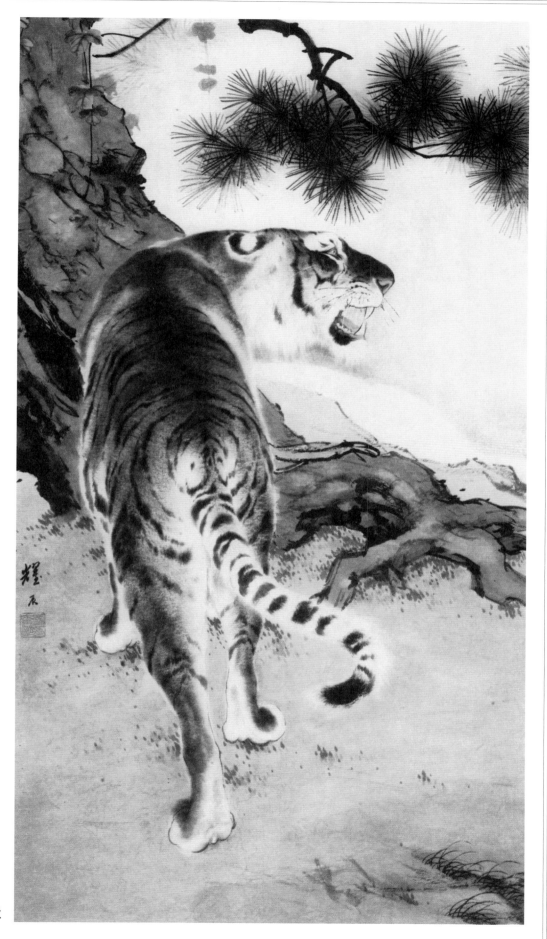

虎

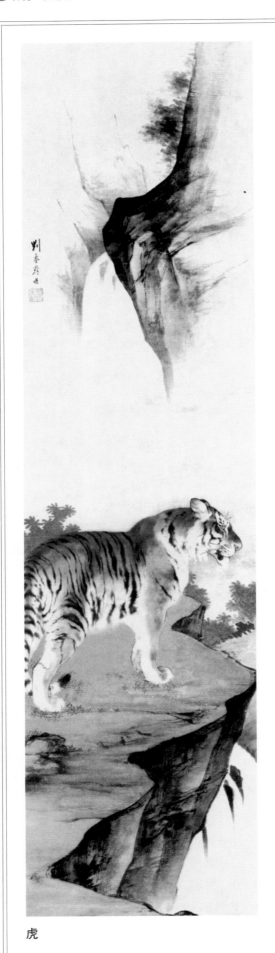

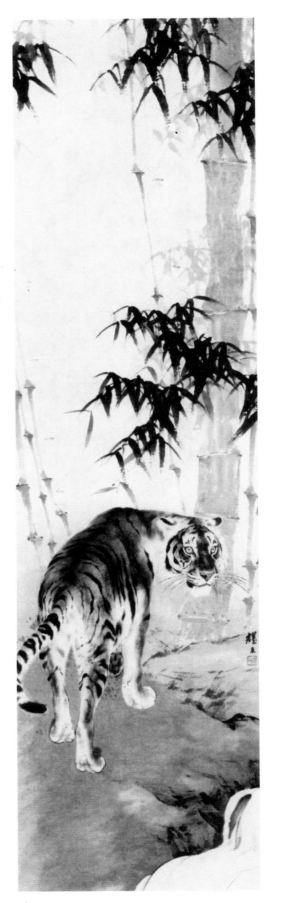

虎

虎

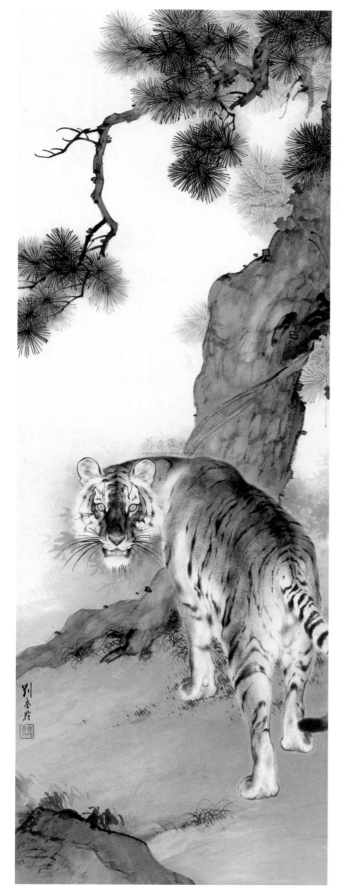

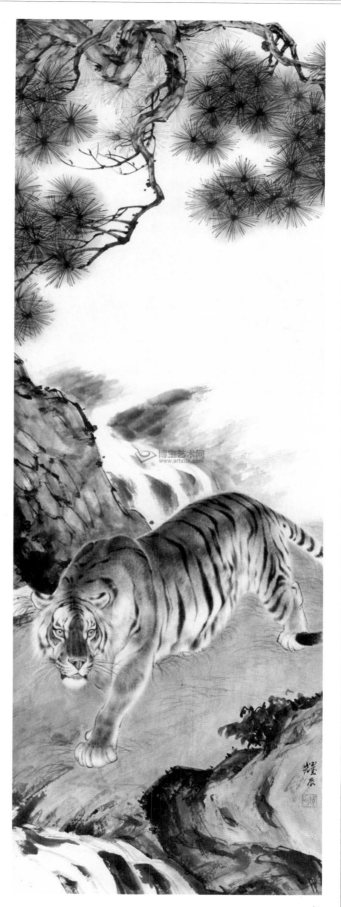

虎

虎

刘继卣画虎

刘继卣，天津市人，国画大师刘奎龄之子，杰出的中国画家、连环画艺术大师，是中国近现代美术史上卓有成就的动物画、人物画一代宗师。刘继卣是近现代中国画家中少有的工笔白描、重彩、小写意、大写意俱能的画家，他画的人物、动物能穷极妙理，栩栩如生。他的绘画风格凝重奔放、潇洒传神，能把西洋画的情调渗透进中国画的意境中。刘继卣在虎画创作中，把老虎形象在高度写实的基础上加以适当的夸张提炼，善于捕捉虎的瞬间动态，并赋予老虎以拟人化的情感。

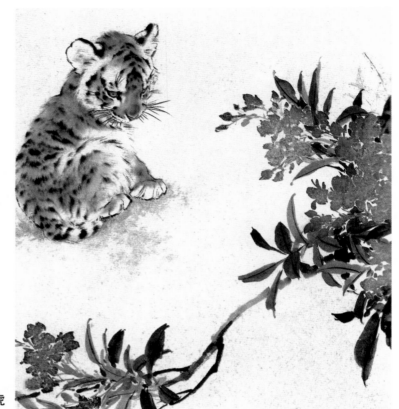

虎

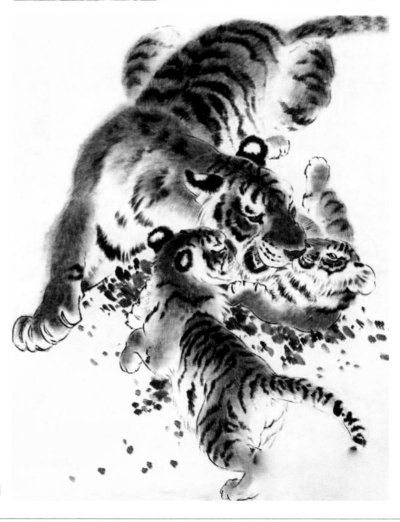

五虎图

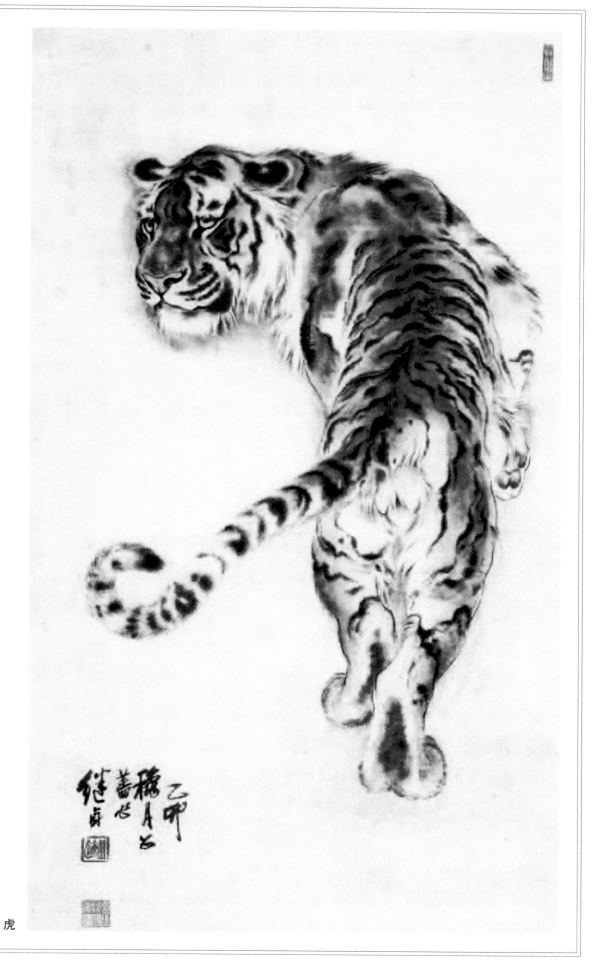

虎

附录：朱文侯画虎

朱文侯 (1895—1961)，现代知名国画家。所作花鸟画由北宋双钩入门，参以新罗笔法，工笔、写意均能。又善画走兽，对于狮、虎、猴、鹿等动物致力甚深，是现代海上画坛的画虎名家，所画老虎，形态逼真，独具神韵，能展示出老虎作为百兽之王的风采。

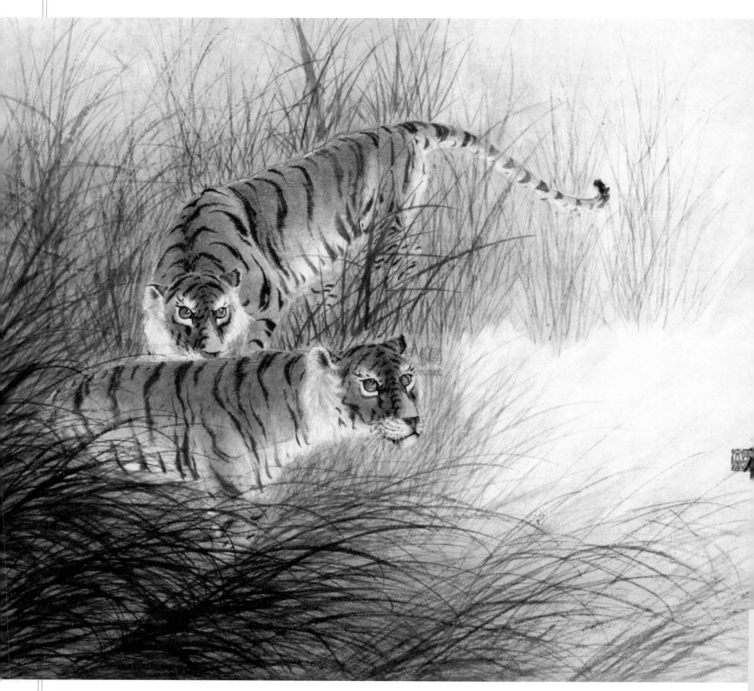

双虎

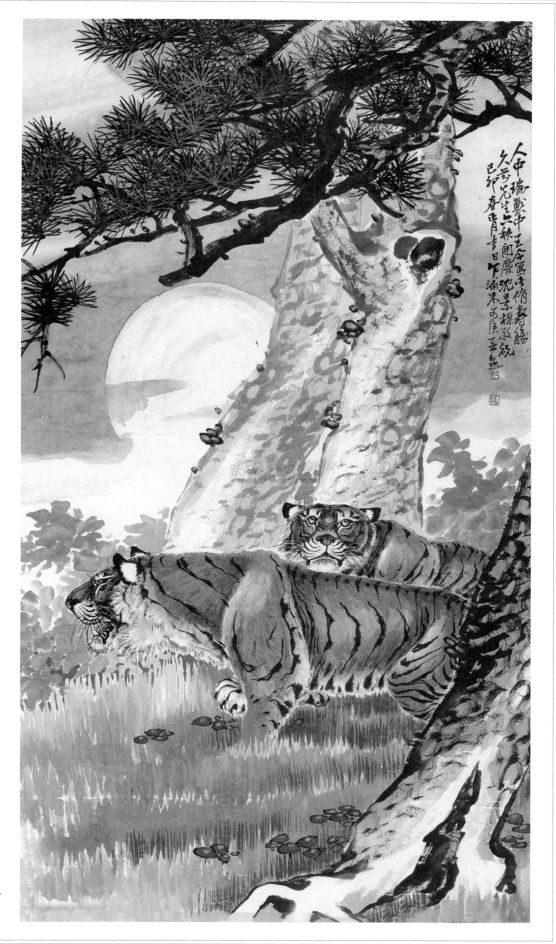

双虎图

人中瑞, 兽中王。

今写此, 侑寿觞。

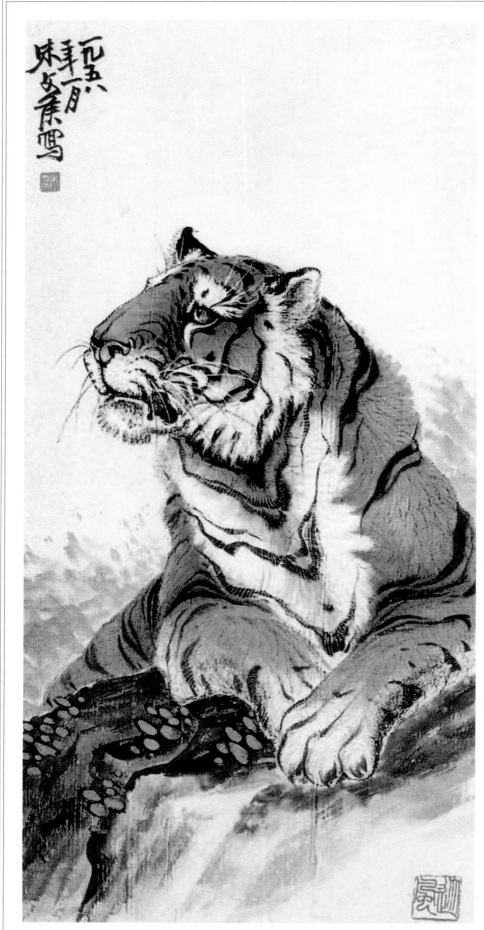

虎

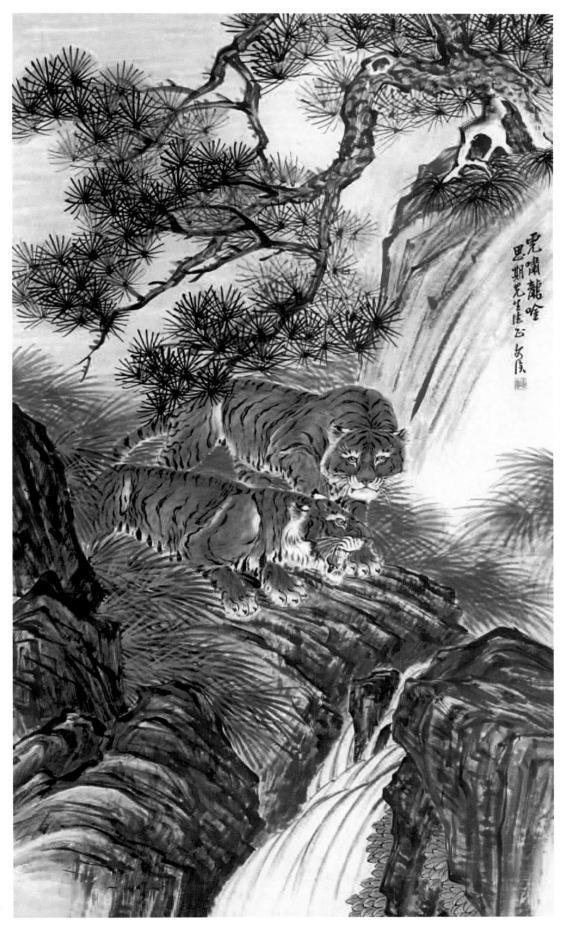

虎啸龙吟

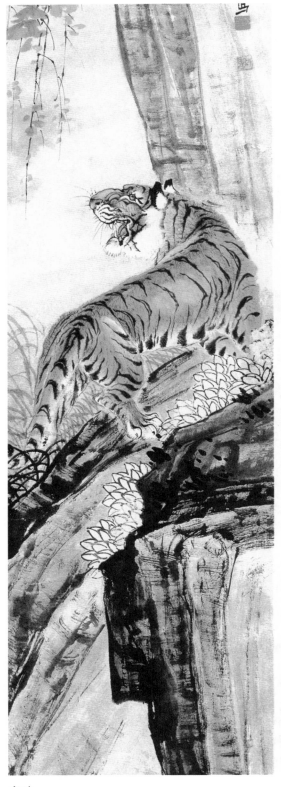

虎啸

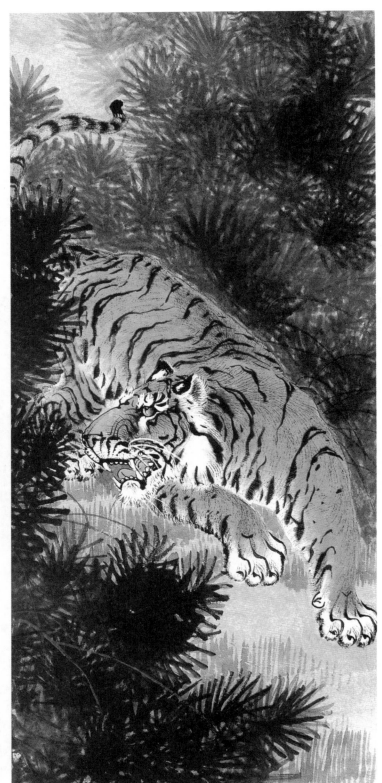

虎

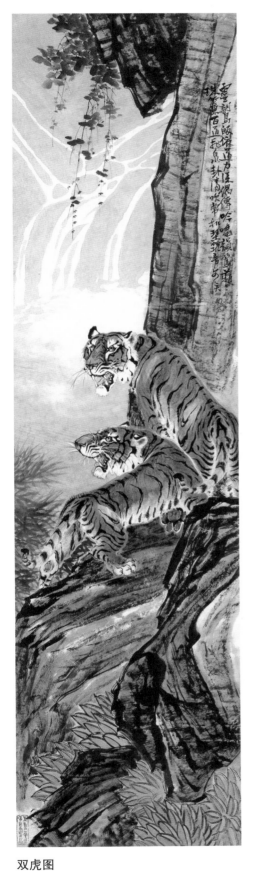

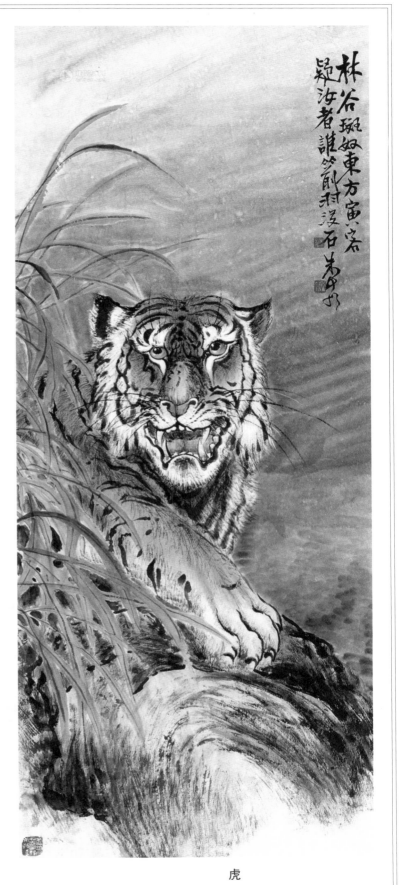

双虎图

　　灵鹫皈依道力深，偶得吟啸韵惊苹。

　　珠帘百道飞泉挂，清吹常和琴筑音。

虎

　　林谷斑奴，东方寅客；

　　疑汝者谁，箭羽没石。

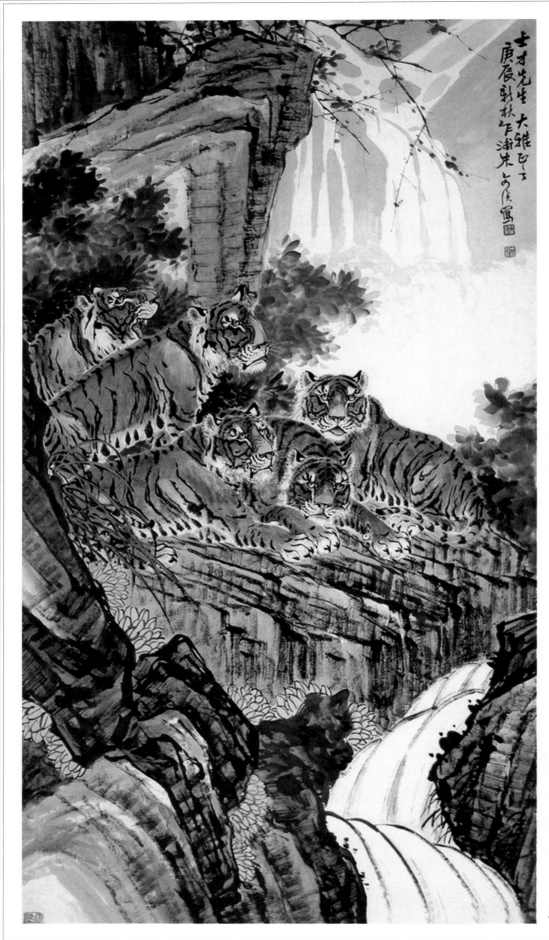

五虎图

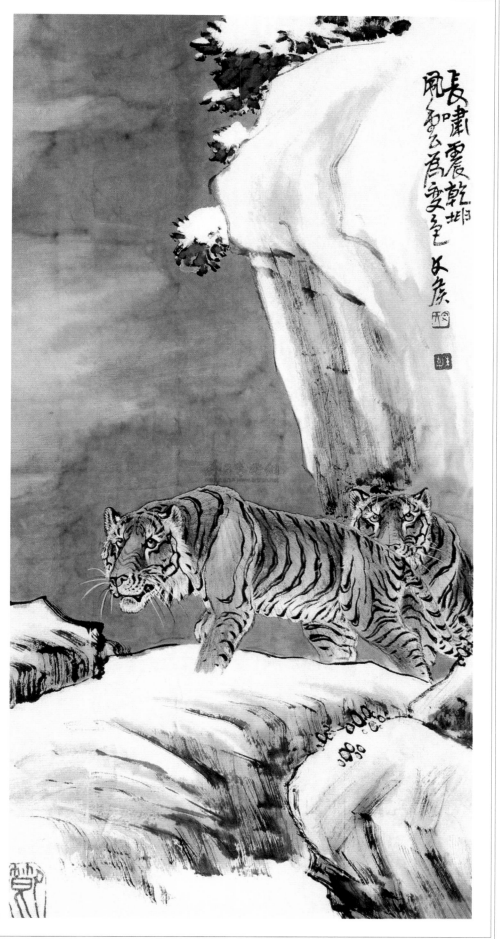

虎

长啸震乾坤,风云为变色。

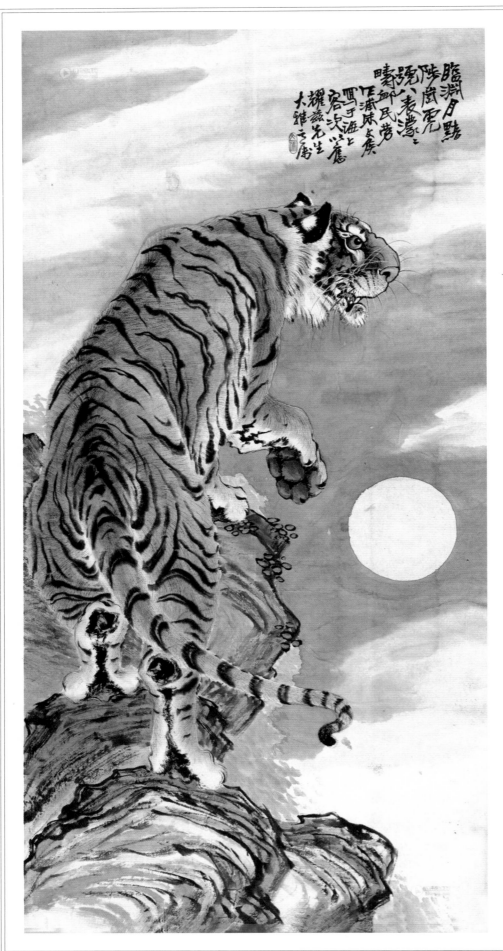

虎

临渊月黯，陟冈虎号。

八表蒙蒙，畴恤民劳。

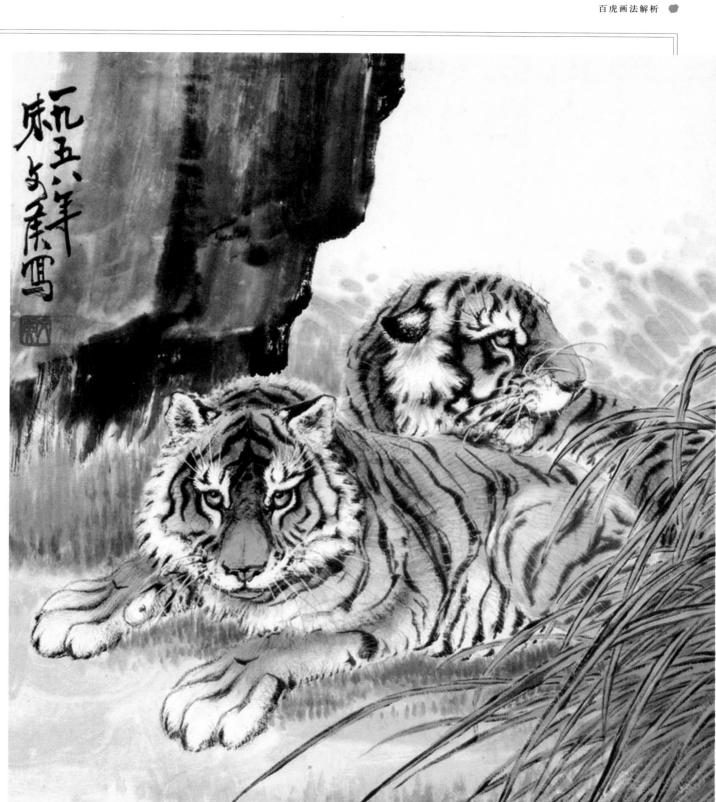

双虎图

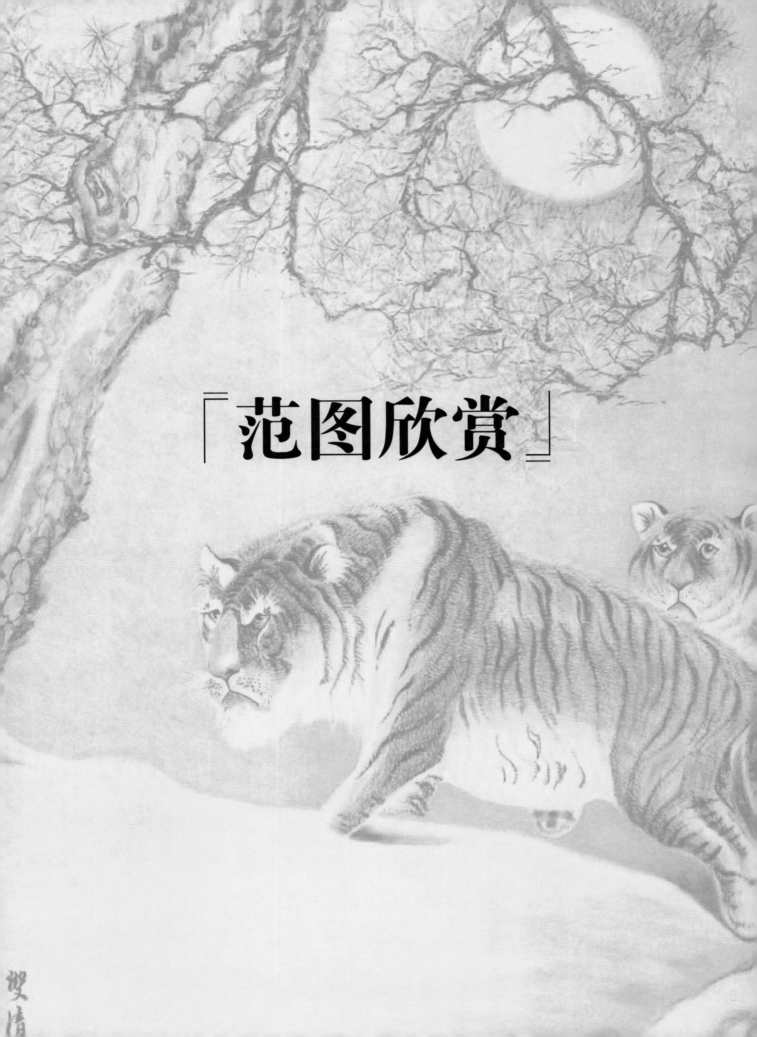

「范图欣赏」

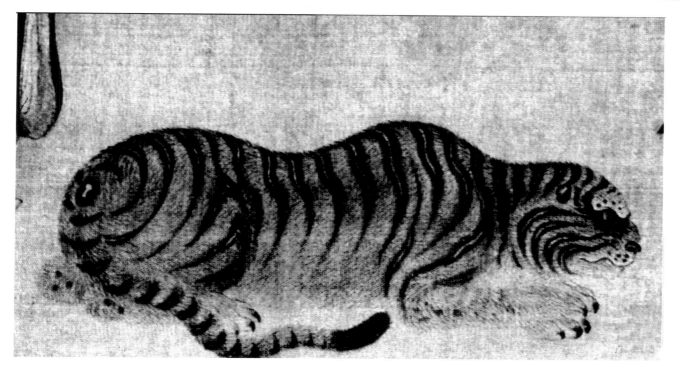

虎图　唐　卢楞伽

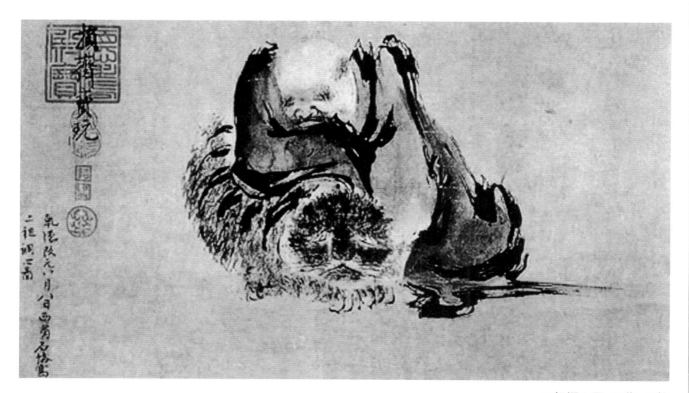

二祖调心图　五代　石恪

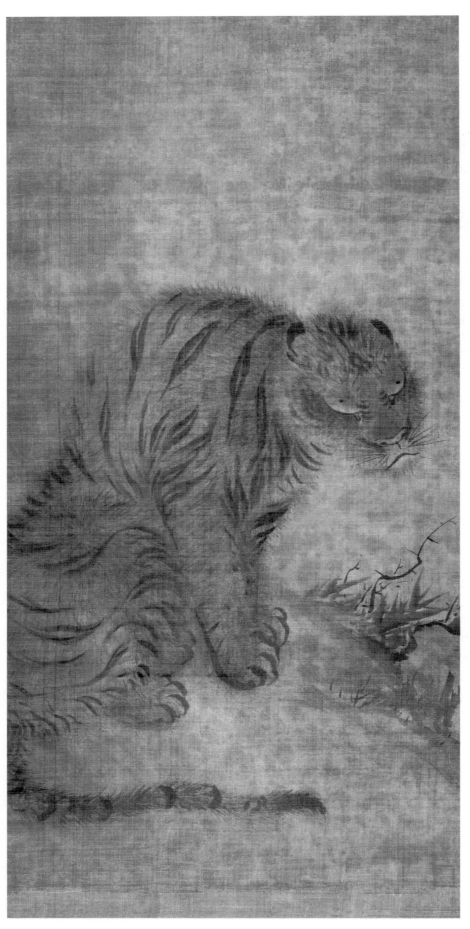

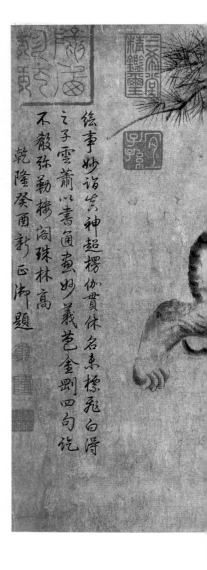

绘事妙诣贵神超楞伽贯休名东标兆白浔
之子云萧以书画妙义芭金刚四句偈
不毂弥勒楼阁珠林高
乾隆癸酉新正御题

虎图　五代　牧溪

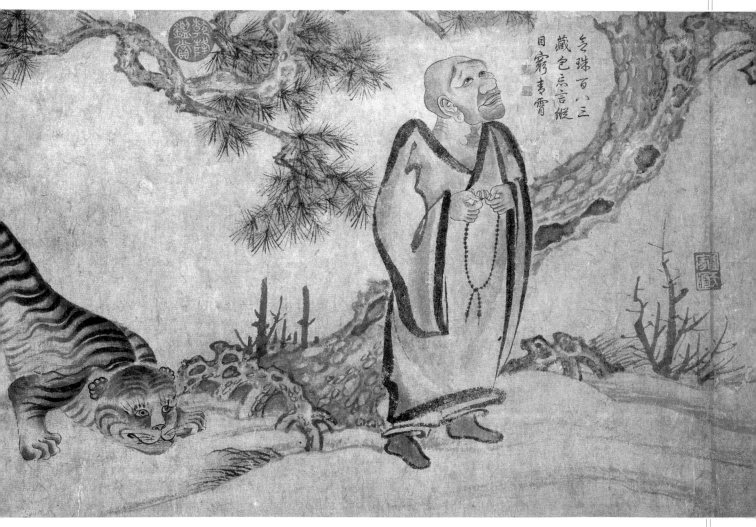

伏虎罗汉图　南宋　佚名

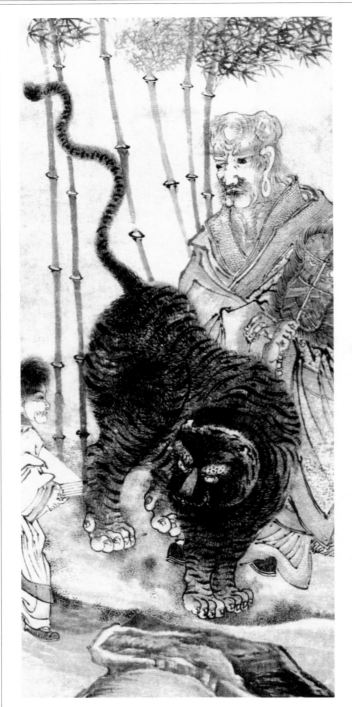

罗汉伏虎图 明 丁云鹏

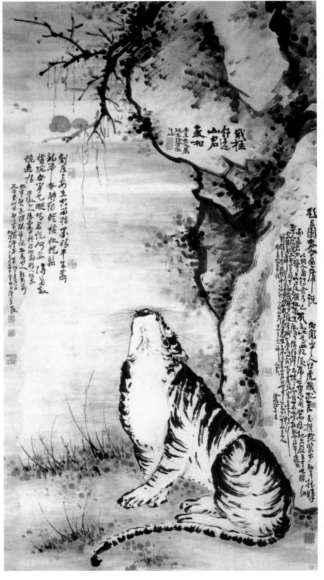

仰虎图 清 高其佩

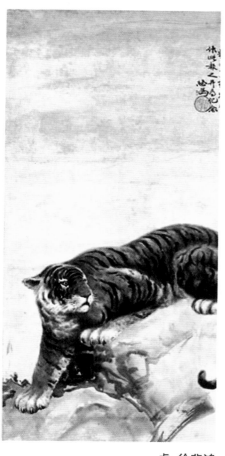

虎 徐悲鸿

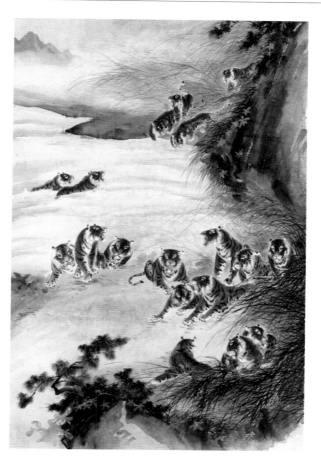

群虎啸谷图 张大千

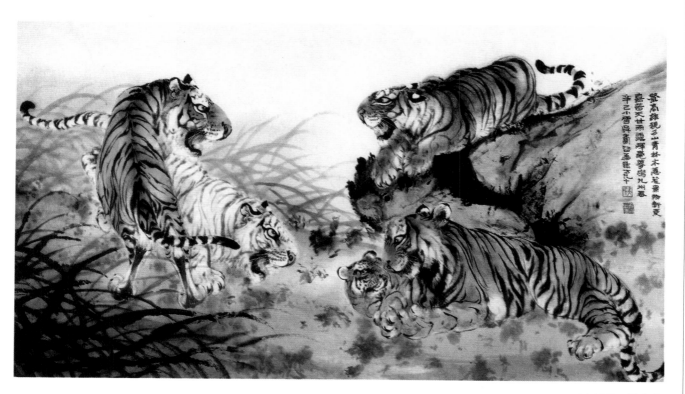

五虎图 吴寿谷

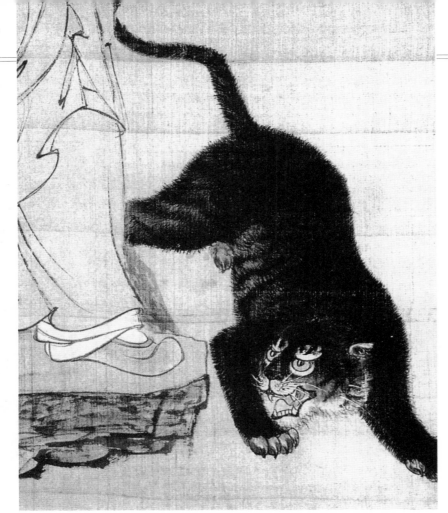

黑虎 张大千

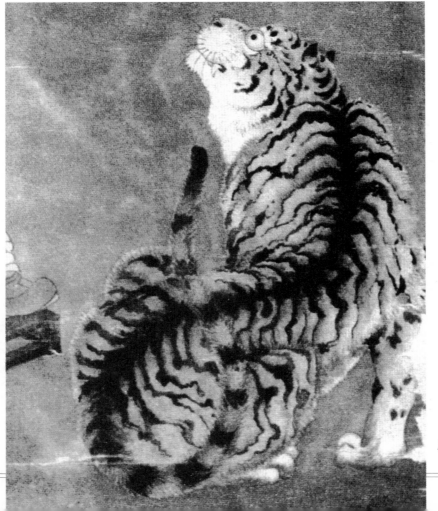

虎 张大千

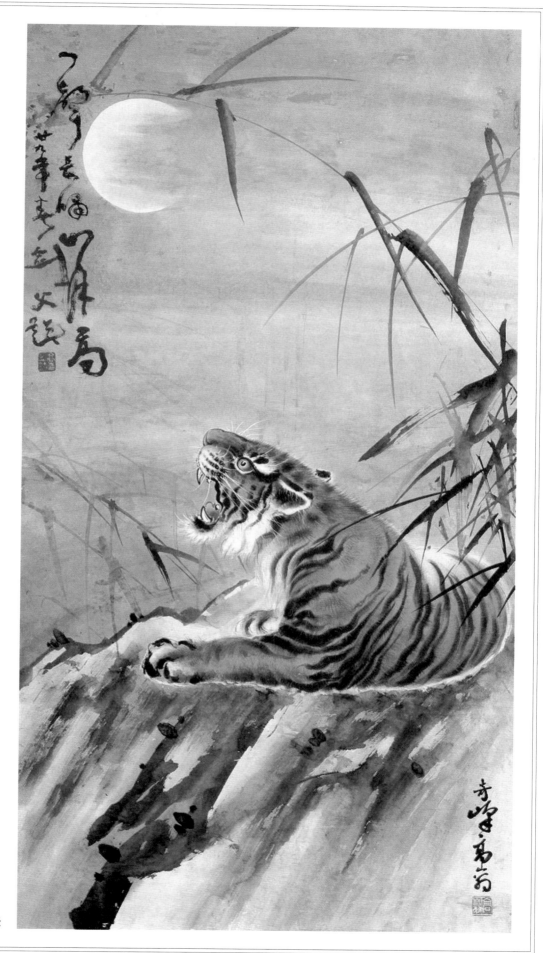

虎　高奇峰

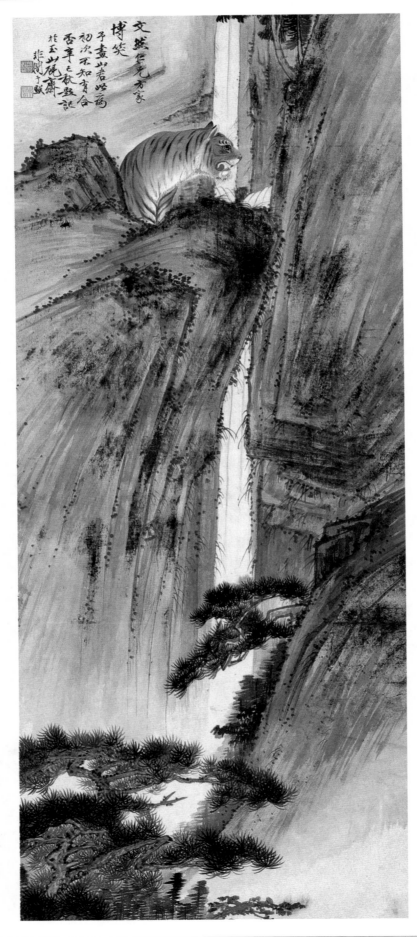

山君图 于非闇

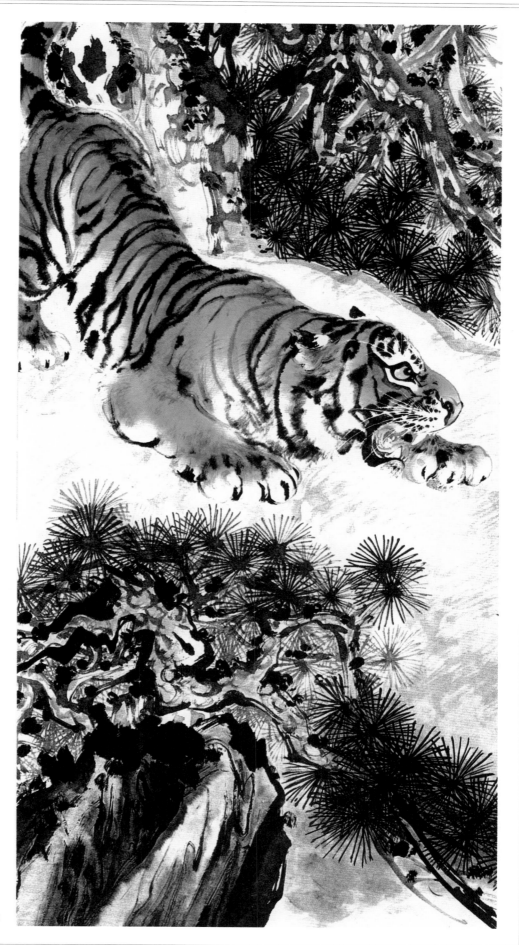

松下虎　吴寿谷

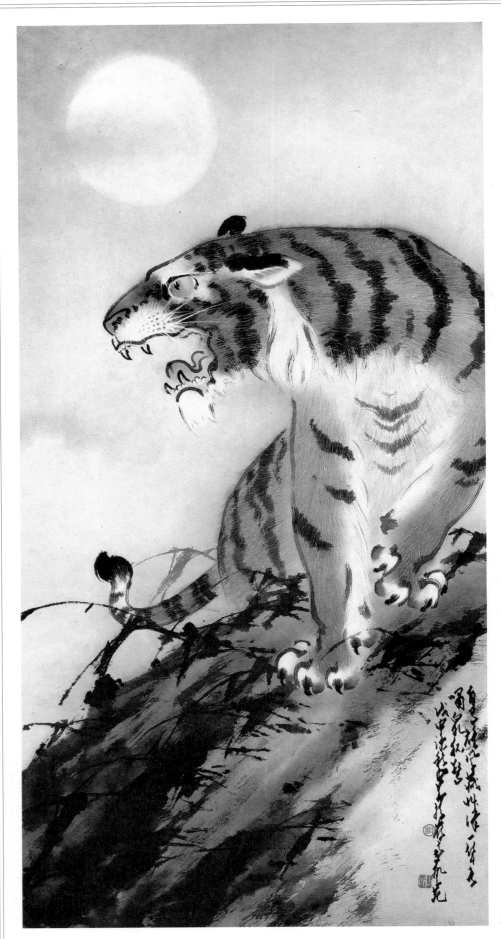

冷月雄风 赵少昂

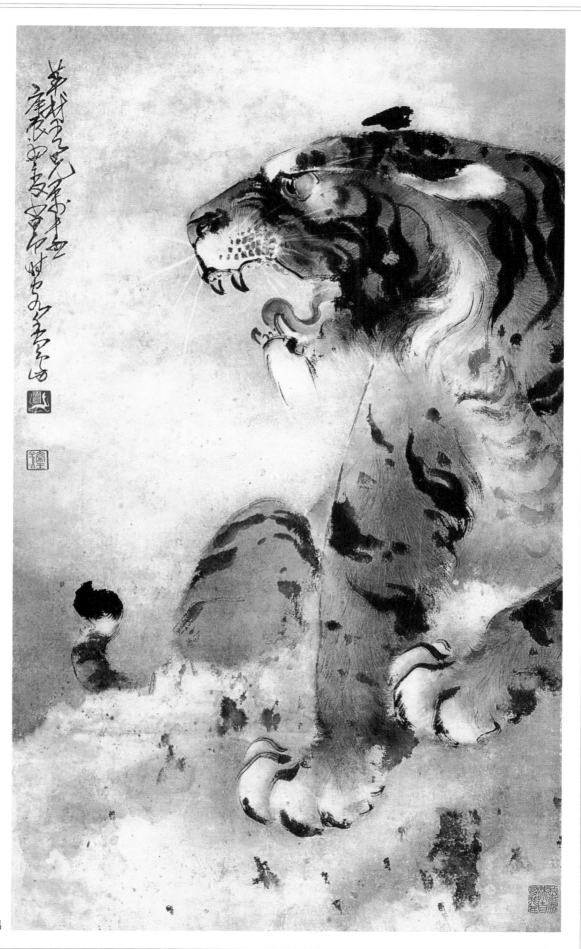

虎啸风声 赵少昂

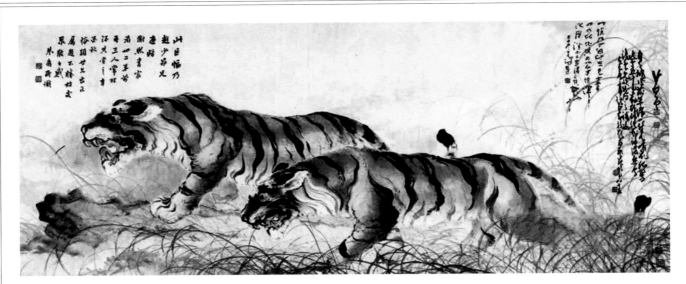

草泽雄风　赵少昂

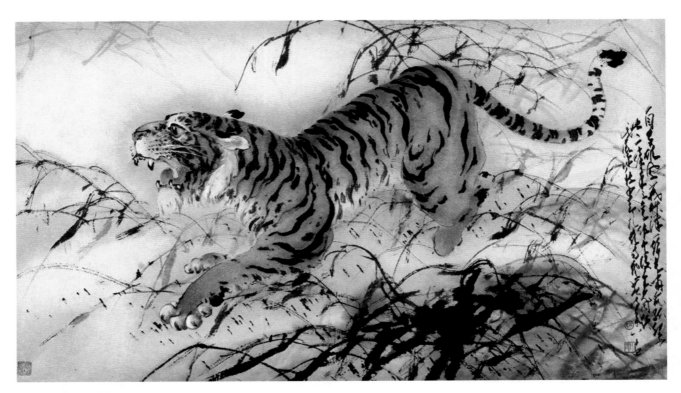

草泽雄风　赵少昂

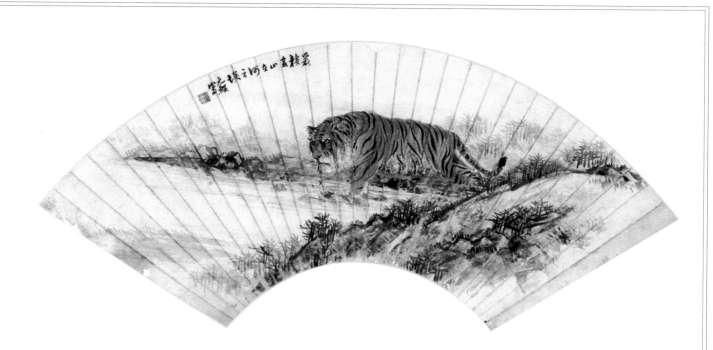

虎扇面　光元鲲

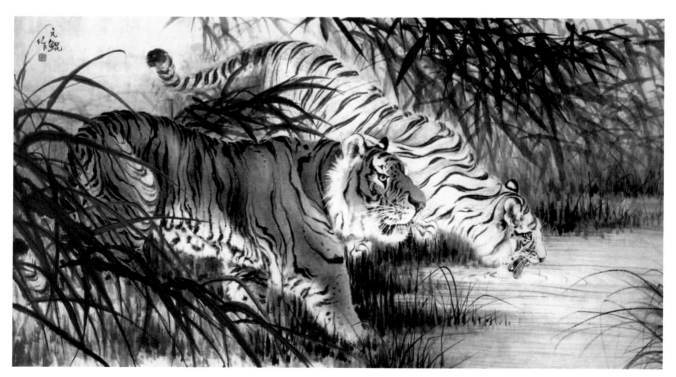

双雄饮姿　光元鲲

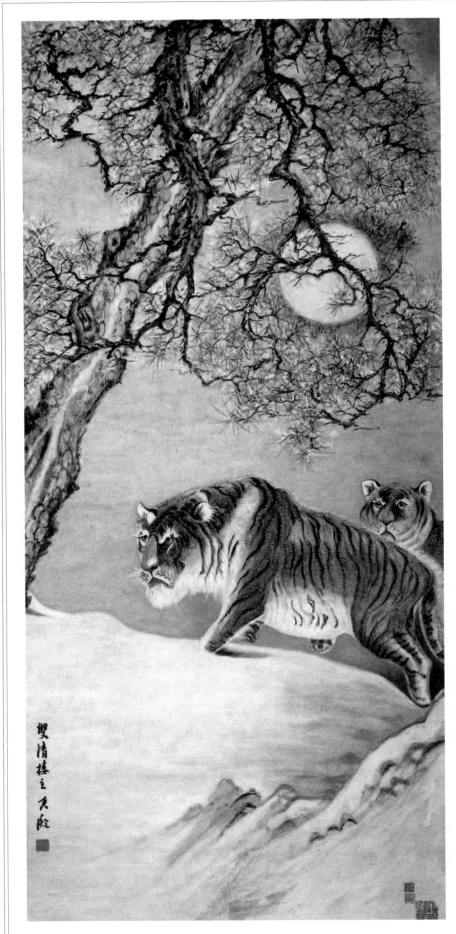

月下虎 何香凝

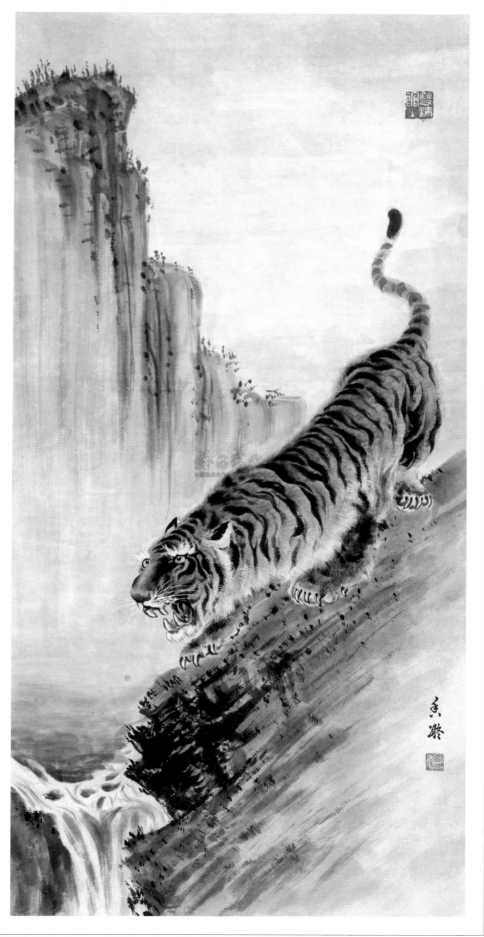

虎 何香凝

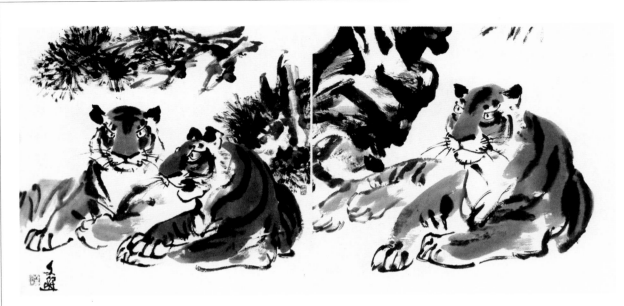

虎　汤文选

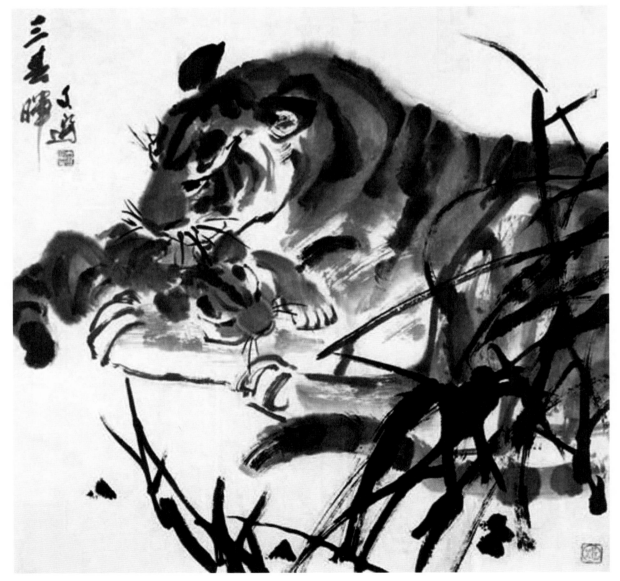

三春晖　汤文选

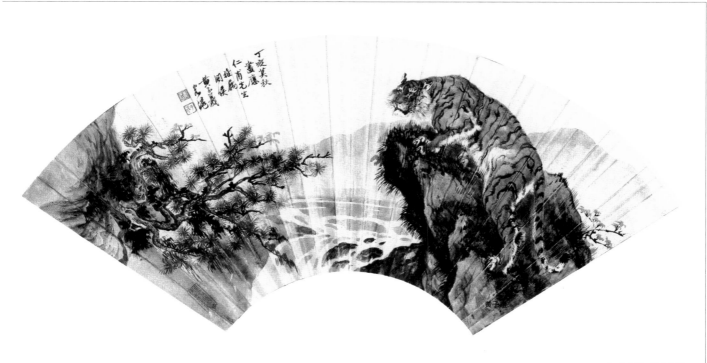

虎扇面　黄子羲

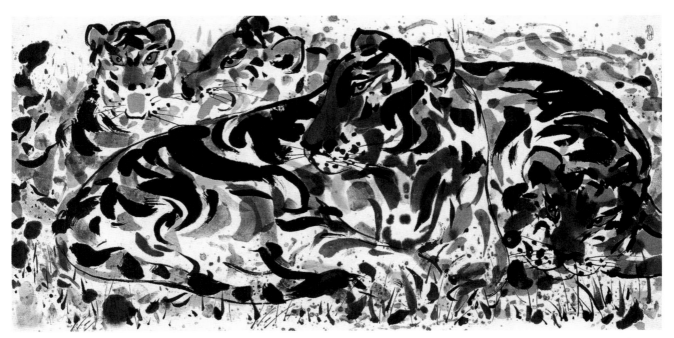

虎　吴冠中

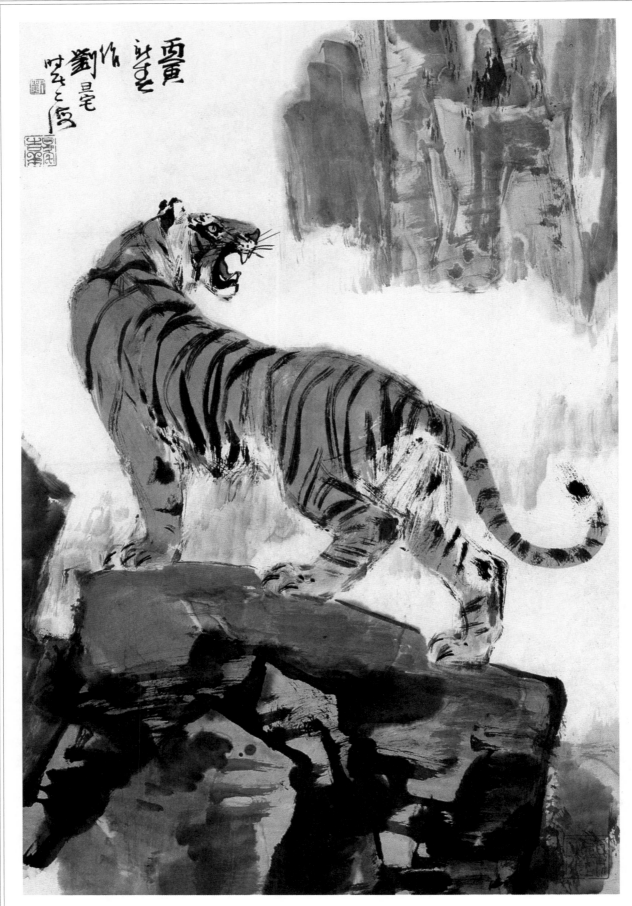

虎 刘旦宅

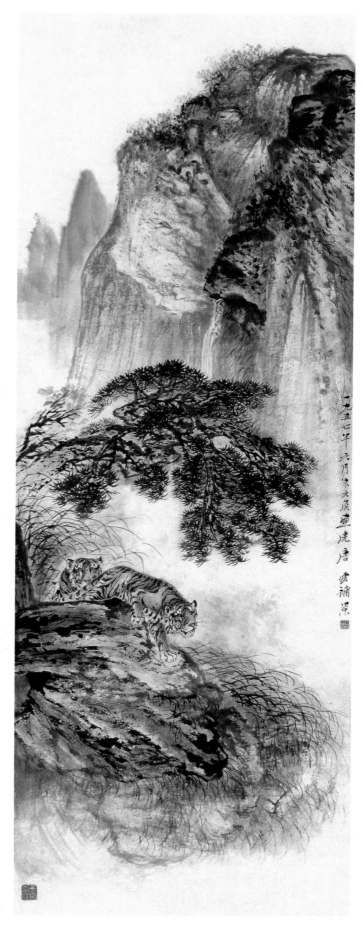

虎 唐云

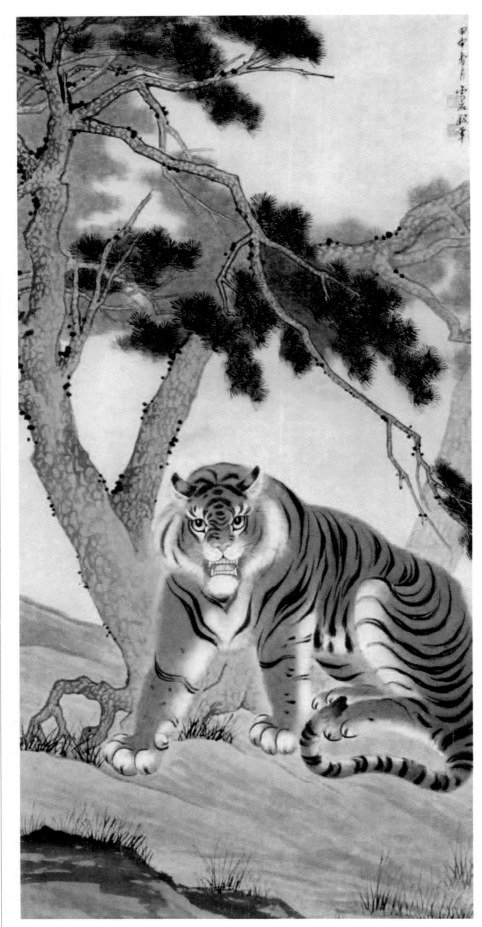

松虎图　白雪石